圖說
作章
01

跟上大家的節奏

手腦並用強化「體內節拍器」，打鼓、唱歌、跳舞、演奏更有感染力

歌、楽器、ダンスが上達！

リズム感が良くなる
「体内メトロノーム」トレーニング

長野祐亮

韓宛庭──譯

前言

　　各位應該都知道「節拍器」這種音樂輔助器材吧？就是當我們練習唱歌或樂器時，以正確的節拍發出「滴答、滴答！」聲的東西。從前用的是鐘擺式節拍器，不知不覺間電子產品成為主流，現在甚至能用智慧型手機下載 APP。

　　像節拍器一樣固定計算節奏的感覺，就是「**體內節拍器**」，本書教你利用：①**自己唱數 1、2、3、4**，②**搭配唱數用各種方式拍手**，以上兩種組合練習，來**培養、提升**節奏感。一旦習得了體內節拍器，就能應用在各種場合。

　　首先，你會變得「**更相信自己的節奏感**」。如此一來，唱歌、演奏、舞蹈方面的感染力自然會增加。

　　其次是，你會變得「**更容易配合別人的呼吸節奏**」。因為將自己感覺到的節奏傳達給別人的能力提升了，所以也更容易與共同表演者對上節拍。

　　如果你不是樂團成員，不需要和其他人配合節奏，這本書也能幫助你去唱 KTV 時，更快掌握到伴奏的節奏。

　　總是「**對節奏感沒自信**」、「**不擅長合奏**」的人，請一定要試試看本書所設計的動作練習！學會「體內節拍器」，不僅能使音樂、舞蹈變得更加愉快，還能提升表演水準，祝福各位都能達成目標。

<div align="right">長野祐亮</div>

目錄

初級 學會最基本的「體內節拍器」

中級 學會拍三下的「體內節拍器」

錄音檔下載　https://tinyurl.com/y25og69

節奏和唱數的基礎知識

何謂節奏？

由於筆者的職業是鼓手，所以比一般人有更多機會深入思考和接觸節奏。到底節奏是什麼呢？首先，**音樂由三大要素所構成**：①曲調、②和聲、③節奏，當中又以節奏的意義最廣，有許多難以説明的模糊地帶。查閱字典，「節奏」泛指「週期性的律動」、「運動、音樂、文章進行的狀態」等意思。不是只有音樂才會用到「節奏」，天體的運行、潮汐的變化、人類的生活模式、運動賽事的攻防……在各式各樣的情境下，我們都會提到**節奏**。

即使在音樂的領域，節奏也有**敲打固定節拍、重複演唱特定旋律**等意思。就連糾正「節奏感不好」，當中都包含了：因為**時間感**──「**感受固定拍子的意識**」不足；因為**協調性、旋律感**──「**舒適地躍動節奏的感覺**」不足；或是「**與其他人合奏的感覺**」、不足等細微差異。

既然節奏涵蓋的意義這麼廣，我們又該依循什麼方向來鍛鍊節奏感呢？相信有不少人感到迷惘，但説穿了，節奏就是**用特定週期**來感受「**一拍**」。

因此，本書教你如何透過**唱數的方式**，習得**節奏的基礎**。

節奏的週期著重「拍子」與「小節」

　　拍子與**小節**是表現節奏固定週期的重要概念。大家應該聽過四四拍或三四拍吧？四四拍（4/4 拍）表示有**四個四分音符**，三四拍（3/4 拍）表示有**三個四分音符**，都在**一小節**的循環內所構成。

　　此時，一個四分音符稱作**一拍**，是掌握節奏**最重要的基本單位**。

　　搭配伴奏演唱或樂團表演時，團員能否同步呼吸，台上台下能否產生共鳴，全都取決於**人們能否共同感覺這一拍。**

　　爵士樂隊演奏出高難度的節奏時，令人佩服：「整個樂團配合得真好。」他們不只演奏方面搭配得天衣無縫，**團員心中還共有最基本**

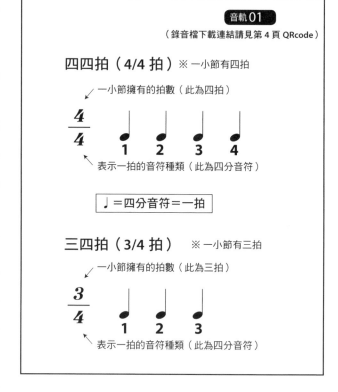

音軌01

（錄音檔下載連結請見第 4 頁 QRcode）

四四拍（4/4 拍） ※一小節有四拍

一小節擁有的拍數（此為四拍）

表示一拍的音符種類（此為四分音符）

♩＝四分音符＝一拍

三四拍（3/4 拍） ※一小節有三拍

一小節擁有的拍數（此為三拍）

表示一拍的音符種類（此為四分音符）

的四分音符。某知名音樂家曾說：「**人與人之間要互相連結，只有靠四分音符了。**」說得真是太好了。

　　因此，好好感受四分音符，是培養精準節奏感的第一步！

反覆固定循環

　　以由四個四分音符組成**一次循環**的四四拍為例，曲子將以「（第一次）1,2,3,4、（第二次）1,2,3,4」的週期重複。為了正確掌握節奏感，請一定要好好感受這種循環。

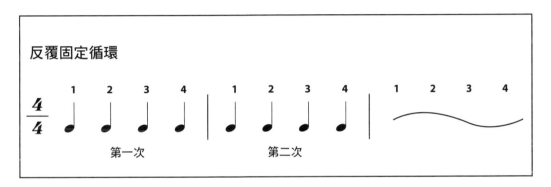

反覆固定循環

　　觀賞樂團的 live 演出時，鼓手會在曲子開頭敲擊鼓棒，數道：「One, Two, Three, Four」這麼做不只是要提醒全員同時開始，在搖滾樂或爵士樂等流行音樂的領域當中，「One, Two, Three, Four」可是**從頭到尾、毫不間斷地貫穿了整首曲子。**

　　聽世界級的厲害鼓手說，想提醒全員注意，「**這個 One 相當重要**」。由此可知，好好感受小節的第一拍（起頭的拍子），是精準掌握節奏的祕訣。附帶一提，日本的傳統民俗樂似乎很少反覆固定循環，而會在每個音之間「留白」。比方說，由五、七、五的字數組成的俳句，就會藉由字數（音）的不同，在五、七、五的間隔中「留白」。

　　因此，常聽到的說法是，**日本人比較欠缺西洋樂重視的反覆固定循環的表現方式**。本書介紹的「體內節拍器」動作練習，就是要幫助你培養出這種固定循環的節奏感。

什麼是唱數？

　　筆者剛開始學打鼓時，前輩們常教我：「打鼓時要一邊**用嘴巴**將樂句（phrase）喊出來。」舉例來說，就是將節奏用「咚、鏘、咚、鏘」的方式唱出來，好讓身體記住打鼓的樂句。這種練習方式對於增強表現力具有相當的成效，我曾親身領教，但光是這樣，似乎還少了什麼。

　　直到我練鼓邁入第十年，才發現那是什麼。在國外的教學影片和教學書當中，知名鼓手講解樂句時，不是都會**一邊打鼓，一邊喊著「One & Two & Three & Four」**嗎？這些教學書會在樂譜的音符上方標示出唱數「One & Two & Three & Four」，並且提醒「請一邊打鼓，一邊喊出來」。**「原來還有邊唱數邊打鼓的練法！」**我清楚記得當初茅塞頓開的震撼。

　　親身實踐之後，我從原先的茫然追逐節奏，變得能夠一邊感受固定循環，一邊準確地合拍演奏，和我一起演出的樂手也說**「節奏變得很穩定」**、**「很容易跟你配合」**。我明顯察覺，自己能更精確地將感受到的四分音符傳達給一起演奏的人了。

　　唱數就像一把尺，能**正確地丈量基本循環**。首先，請在**自己心中具體感受**這把尺，再來慢慢添加表現力與情感，我認為這是很重要的步驟。但是，音樂家並非隨時都在音樂當中唱數，而是在練習階段，就將這把尺深深埋進心裡，即使不刻意去數，也能感受到「唱數在心中根深柢固」，化為具體的「節奏感」。

　　那麼，這把尺需要像機械一樣，隨時隨地都精準無比嗎？不盡然。有太多經典曲目的片段，是下意識調整節奏速度所造就的效果。重點倒不是節奏的快或慢，而是我們如何隨時、明確地將**自己感受到的四分音符或一小節傳遞出去，與共同表演者共有這份感覺**。只要能做到這點，就能帶來和諧的合奏。

唱數的實際講解

接下來為各位進行唱數的解說。本書搭配① 4/4 拍、② 3/4 拍兩種拍子練習。唱數的種類變化如下圖，一共分成七種，首先，請每一種都唸唸看。數字（1,2,3,4）是一般四分音符的演奏時機，因此基本步驟是**加強語氣唱出數字**，這樣會比較好掌握節奏感。接著，請留意數字與數字之間進一步細分的聲音（&,e,d），這是**確定節奏感的重要細節**，專門術語叫 Subdivision（細分化），它們大致由 8 Beat（一小節分成八個拍）和 16 Beat（一小節分成十六個拍）的節奏種類所構成。

唱數的訣竅是盡量大聲使用丹田吐氣。我們常聽到：唱歌和練習武術時，必須「使用丹田用力發聲」，節奏練習也是，**從丹田感受節奏是相當重要的環節**！筆者在打鼓演奏狀況特別好的時候，的確可以感受到節奏從丹田湧現，彷彿肚子裡裝了引擎在激烈運轉。運用丹田唱出節奏，能培養這種感覺。附帶一提，只要能輕鬆自在地運用丹田唱出以下範例，就算達成本書六、七成的目標了！因此，請務必先熟練本頁的唱數內容。

四四拍（4/4 拍）

・基本的拍子（四分音符）

1	2	3	4
One	Two	Three	Four

・一拍分成二等份（八分音符）

1	&	2	&	3	&	4	&
One	and	Two	and	Three	and	Four	and

・一拍分成三等份（三連音）

1	&	d	2	&	d	3	&	d	4	&	d
One	・ and ・ Da		Two ・ and ・ Da			Three ・ and ・ Da			Four ・ and ・ Da		

・一拍分成四等份（十六分音符）

1	e	d	2	e	&	d	3	e	&	d	4	e	&	d
One ・ e ・ and ・ Da			Two ・ e ・ and ・ Da				Three ・ e ・ and ・ Da				Four ・ e ・ and ・ Da			

三四拍（3/4 拍）

・基本的拍子（四分音符）

1	2	3
One	Two	Three

・一拍分成二等份（八分音符）

1	&	2	&	3	&
One	and	Two	and	Three	and

・一拍分成三等份（三連音）

1	&	d	2	&	d	3	&	d
One ・ and ・ Da			Two ・ and ・ Da			Three ・ and ・ Da		

唱數的要訣

1. 使用腹式呼吸法來唱數

　　唱數寫了英文及阿拉伯數字兩種讀音，之所以保留英文，是因為據說英文是比較需要吸氣、吐氣的語言，**必須使用腹式呼吸來發音**。的確，若是單唸「一次、二次、三次、四次」，很容易口頭上呆板地讀過去；相較之下，英語的「One & Two & Three & Four &」語感更加清晰銳利，比較容易找到用丹田發聲的方式。

　　因此，我認為想鍛鍊需要用到丹田的「體內節拍器」，使用英語唱數是捷徑。本書附的音軌也是使用英語來唱數，但只要你能隨時記得使用丹田發聲，可自由選擇唸起來順口的語言。

2. 保持姿勢端正

　　唱數的時候，坐著、站著都行。考慮到要使用丹田來發聲，不可彎腰駝背或是姿勢歪斜，盡可能讓肚子能輕鬆使力，以**自然放鬆**的姿勢來唸。

3. 盡可能拉長練習時間

　　反覆唱數的時間越長，效果越好。一般來說，流行歌曲的長度是三到五分鐘，所以希望至少能輕鬆唱數達到這樣的時間。因此，我們設下第一階段的目標：至少連續一分鐘唱數不要停。附帶一提，國外有許多傳說級的非裔鼓手，可以持續練習同一段節奏長達六到八小時！這已經是超人等級了，但我也深深領悟，這是讓節奏感順暢如流的不二法門。

4. 換氣的要訣

　　連續唱數時，當然得換氣了。據說有不少鼓手在演奏時，是在**數字**

與數字之間的「後半拍」換氣。以唱數來舉例，數字之間的「&」就是換氣的時機，請記得在這個時機輕聲、自然地吸氣。

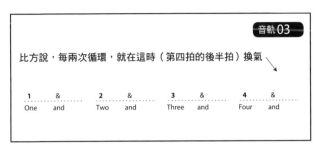

音軌03

比方說，每兩次循環，就在這時（第四拍的後半拍）換氣

1	&	2	&	3	&	4	&
One	and	Two	and	Three	and	Four	and

5. 吹奏樂器的人怎麼練？

演唱者或吹奏管樂器的人，無法在演奏中唱數。但只要將本書的唱數練習牢記在腦海和肚子裡，就算不實際出聲唱讀，**節奏的核心也會深植於丹田之間**。

6. 使用節拍器

練習的時候，為了確保節奏正確，有時會用到節拍器。現在用智慧型手機就能免費下載節拍器的 APP，唱數時搭配使用，不失為一種好方法。

然而，光是單純放空腦袋跟隨節拍器唱數，節奏感不會變好。若是過度依賴節拍器，一味地跟隨節拍，最後會變成所謂的「猜拳慢出」或「打地鼠遊戲」。因此，**不要只是配合節拍器的節奏，而是自己獨立唱數，其落拍點剛好與節拍器的結果相符，這是很重要的觀念**。長期使用節拍器節奏感卻從來不曾變好的人，尤其需要注意，要先培養體內節拍器才對。有效的做法是，仔細聆聽節拍器的聲音一段時間，等身體牢記節奏之後，再自己唱出來。

如果沒有節拍器，搭配自己喜歡的曲子唱數也不錯。當然，在沒有任何輔助的情況下單純唱數，一樣具有效果。

如何使用本書

　　好，各位都瞭解唱數的方法了嗎？接下來講解本書內容。我在前面提到，節奏除了「反覆固定循環」之外，也和曲調的表現方式有關。這種表現方式又稱為「音符分配」，意思是「在固定節奏中，哪些地方要下音符，音又要拉多長」。歌詞或樂器的樂句能否精準、穩定地搭配固定的拍子或小節，是組成安定節奏的基礎。當然，有某些表現手法會刻意不照譜面彈奏，甚至添加變化，但若不建立在基本的結構上，整場演奏只會凸顯出節奏的紊亂。因此，本書的主題就是要教導你**如何精準地唱數，並在各種時機加上音符**。

　　首先，對應的錄音檔會先出現基礎唱數聲，接著添加各種不同的動作練習（ 音軌04 ）。動作練習分為「唱數」與「拍手」兩部分，唱數在左聲道，拍手聲在右聲道。

音軌04

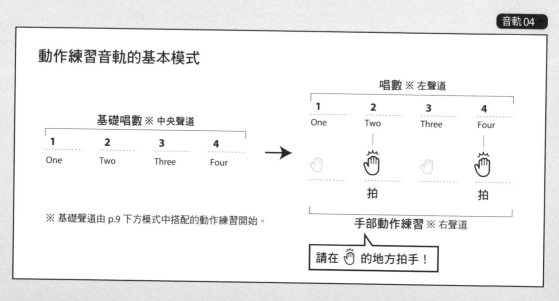

※ 基礎聲道由 p.9 下方模式中搭配的動作練習開始。

一邊讀出上方標示的唱數，一邊打出下方標示的拍手節奏。記得一定要用丹田唱數，藉由拍手保持唱數的穩定節奏，這是需要注意的地方。

不是非得拍手不可，其他方式也行！

敲響下方節奏的方式並不局限於拍手，坐著拍打大腿、用竹筷敲打寶特瓶也行。有在練樂器的朋友，不妨使用樂器代替拍手。此外，本書後半部會出現拍手可能跟不上的快速樂句，這時可運用雙手交互拍打大腿的方式會比較簡單（不限左右順序，用你順手的方式就行了）。

從慢節奏開始，循序漸進！

基本上，請從慢的節奏開始練習。目標不是把速度練快，而是**確實掌握節奏**。附帶一提，音軌的速度設定為節拍器四分音符每分鐘四十五至七十，屬於慢速，建議先適應這個速度，等習慣以後再慢慢向上調整，一次增加四至五拍。

有效的練習法

　　首先，**單獨練習唱數一段時間**，等**熟練之後再加入拍手**比較好。此外，如同前面所說的，動作練習的時間越長，效果越佳（反覆練習的範例： 音軌05 ）。或者，需要翻頁進行下一段練習時，唱數聲也不要停，直接銜接下一頁的動作練習，這也是很好的練習法。

唱數太難怎麼辦？

　　如果一邊唱數一邊拍手太難，請使用下列方法循序練習。

　　以鼓手來舉例，也有人不使用唱數，而是用「啊！」或「氣！」等**聲音來表現四分音符**。如果數字不好記，可以先用這個方法。

　　此外，也可以試試看用踏步的方式取代唱數，同時拍手。先用這些替代方式熟悉節拍的樂句，再慢慢改成發出聲音唱數吧。

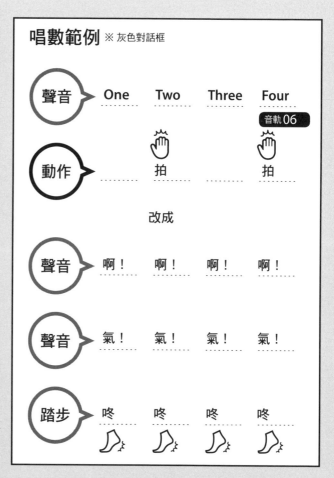

初級

學會最基本的「體內節拍器」

～4/4拍與3/4拍～

利用以下四種唱數來練習

4/4的「拍」：1、2、3、4

3/4的「拍」：1、2、3

4/4的「拍拍」：1&、2&、3&、4&

3/4的「拍拍」：1&、2&、3&

4/4 的「拍」

基本練習
◉配合唱數拍四下！

音軌 07

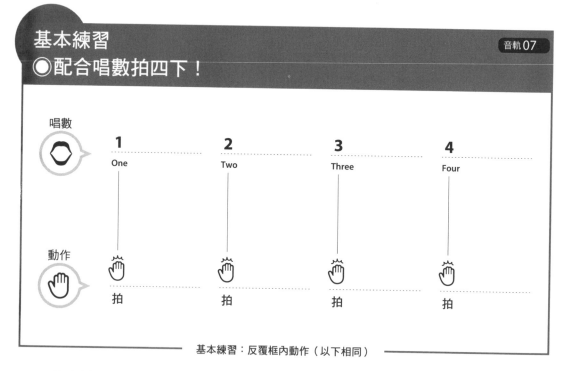

唱數

| 1 | 2 | 3 | 4 |
| One | Two | Three | Four |

動作

| 拍 | 拍 | 拍 | 拍 |

基本練習：反覆框內動作（以下相同）

　　首先請唱數「1、2、3、4」（四分音符），並同時在每一拍拍手。這是最簡單、最基本的練習，但只要初步掌握好「1、2、3、4」的正確節拍點，後面的動作練習也會事半功倍。

　　第一步請留意「唱數時要使用丹田發聲」。

　　接著，正確感覺「1、2、3、4」的間隔，仔細確認唱數與「拍」的時機是否吻合，這點很重要。

動作練習的實踐方法請參考前面的「如何使用本書」

「停」就是不要拍手的意思！

應用練習1
●只在「One」的時候拍手！

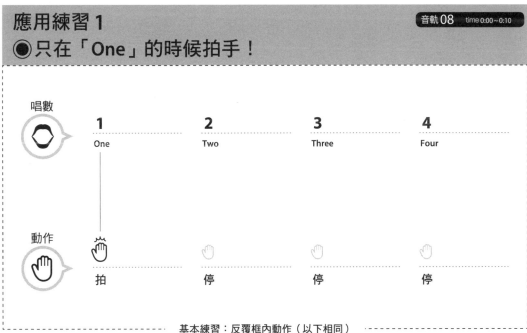

基本練習：反覆框內動作（以下相同）

　　這是在唱數「1、2、3、4」時，只在第一拍拍手的動作練習。這種練習方式可以強化一個小節的循環感，請好好練習，用身體牢記這種感覺。

務必試試前面提及的「有效的練習法」

4/4的「拍」

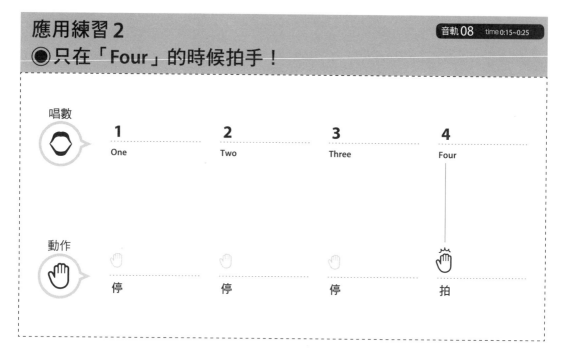

這是在唱數「1、2、3、4」時，只在第四拍拍手的動作練習。容易趕拍的人，會急著從「4」回到「1」。本練習就是藉由強調第四拍，來習慣從容不迫地回到第一拍（One）。

不論是基本練習還是應用練習，都是盡可能長時間反覆練習最有效（如前方的音軌 05 示範）。

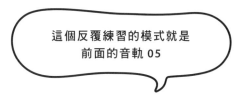

這個反覆練習的模式就是
前面的音軌 05

應用練習 3
◉只在「Two」和「Four」的時候拍手！　音軌 08　time 0:28~

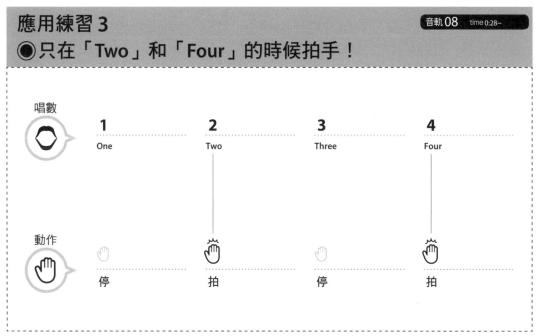

　　這是在唱數「1、2、3、4」時，只在第二拍和第四拍拍手的動作練習。在流行音樂的節奏當中，第二拍與第四拍（Two 和 Four 的時機）又稱作 back beat 或 after beat，是常會強調重音的地方，也是最常配合音樂拍手的時機，因此請務必練習到能順暢地拍手。

應用練習 4

音軌09　time 0:00~0:10

●只在「One」和「Three」的時候拍手！

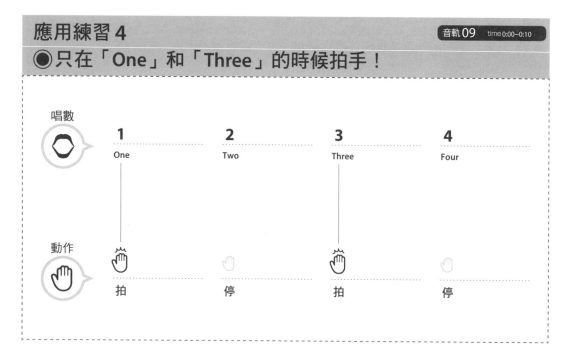

　　這是在唱數「1、2、3、4」時，只在第一拍（One）和第三拍（Three）拍手的動作練習。日本的民謠和演歌常在這個時機拍手，這種節奏也常出現在流行音樂中的 2/2 拍循環。為了不拖拍，請確實留意四個唱數。

太困難無法完成時，請搭配音軌的唱數，先「練習拍手」就好！

應用練習5
●只在「One」和「Four」的時候拍手！

音軌09　time 0:14~0:24

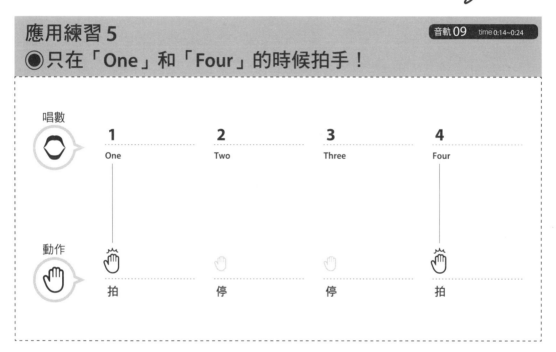

　　這是在唱數「1、2、3、4」時，只在第一拍和第四拍拍手的動作練習。第四拍的「拍」可以輕巧地帶起第一拍，讓你感受到節奏的流暢。請用「1、2、3、來！」的心情試試看。

21

太困難無法完成時，也可以請別人唱數，先「練拍手」就好！

應用練習 6

音軌 09　time 0:28~

◉「Two」以外的其他三拍都要拍！

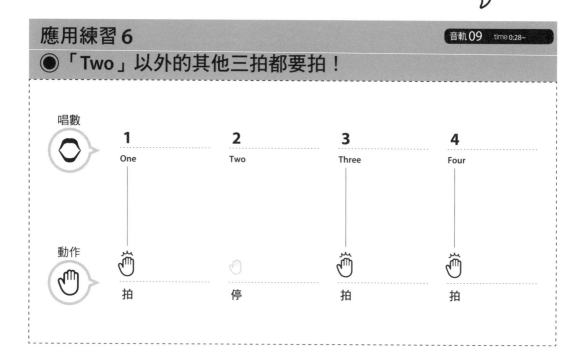

這是在唱數「1、2、3、4」時，只在第一、第三、第四拍拍手的動作練習。人的注意力容易集中在拍手的節拍點，所以請反向操作，刻意留意不拍手的第二拍唱數，如此一來，將大幅增進穩定度。

這種感覺對接下來的動作練習也很重要，請在簡單的階段先掌握訣竅。

3/4 的「拍」

基本練習
◉配合唱數拍三下！

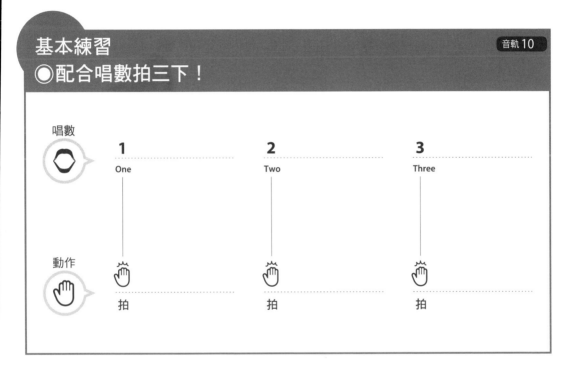

　　在古典樂、爵士樂的華爾滋及童謠當中，時常可以聽見 3/4 拍的節奏，那是一種「1、2、3、1、2、3 ～」的韻律感，對習慣聽流行樂的人來說，可能會比較陌生，但它和 4/4 拍一樣，是相當重要的節奏。

　　將 3/4 拍練好，成果也會反映在 4/4 拍上，還有提升整體節奏感等好處。因此，建議平時沒機會接觸 3/4 拍的人也積極練習。重複「1、2、3」這三個唱數，可以培養出一種圓滑的獨特循環感，使訓練變得更加有趣。

3/4 的「拍」

> 設定一至三分鐘為一道習題，每天
> 反覆練習同一道習題，用這種
> 「一日一訓練」的步調打好基礎也不錯。

應用練習 1
音軌 11　time 0:00~0:09

● 只在「One」的時候拍手！

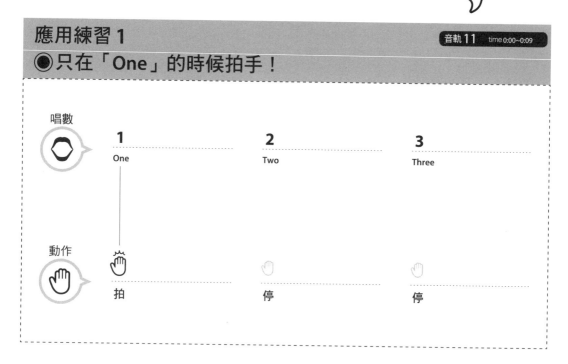

唱數

1　　　　　　2　　　　　　3
One　　　　　Two　　　　　Three

動作

拍　　　　　　停　　　　　　停

　　這是在唱數「1、2、3」時，只在第一拍拍手的動作練習。只要能強烈意識到不拍手的第二、第三拍，會更容易感受到 3/4 拍的悠緩循環。

> 在「停」的地方拍手，在「拍」的地方
> 停止……反過來也是一種練習方式。
> ※ 其他練習也一樣

應用練習 2
◉只在「Three」的時候拍手！

音軌 11　time 0:11~0:19

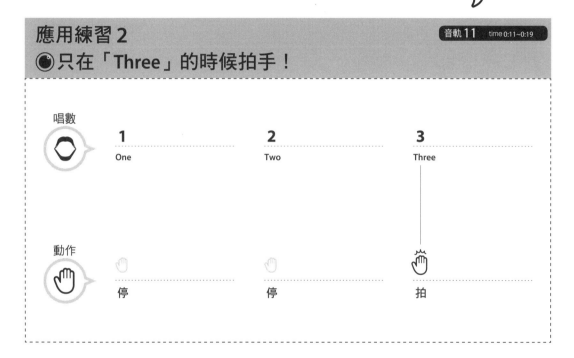

這是在唱數「1、2、3」時，只在第三拍拍手的動作練習。透過在第三拍拍手來表現繞回第一拍的節奏起伏，如此一來，能明顯感受到 3/4 拍的舒適。

3/4的「拍」

應用練習 3　音軌 11　time 0:21~
●在「Two」和「Three」的時候拍手！

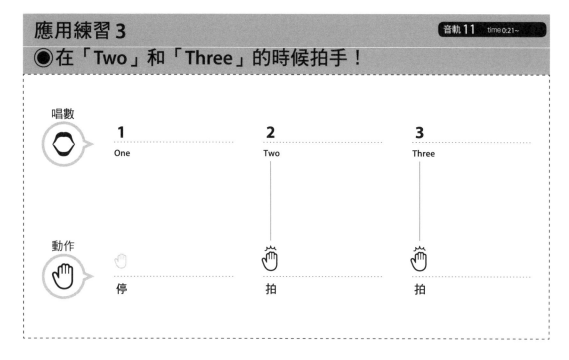

　　這是在唱數「1、2、3」時，並在第二拍和第三拍拍手的動作練習。和 p.24 只拍第一拍的訓練剛好相反，利用二到三拍的連續拍手來支撐起第一拍的唱數，如此一來，便能培養出安定的節奏感。

回到 4/4 的「拍」

基本練習
音軌 12
●基礎模式：一拍拍兩次！

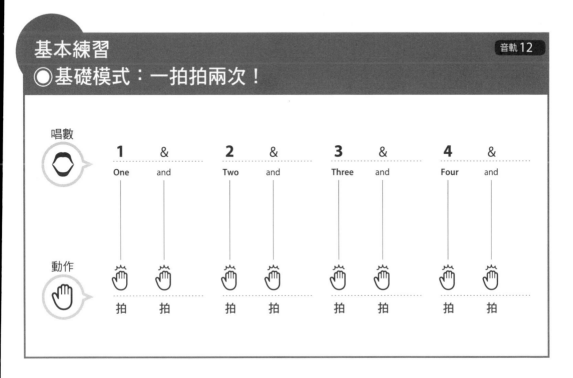

這是一邊唱數「1&、2&、3&、4&」（八分音符），並在同一時機拍手的動作練習，屬於一小節有八個音的節奏，也是 8 beat 的原型，是形成搖滾樂、流行樂和 R & B 等各種音樂基礎的重要元素。

數字與數字之間的「&」，就是**後半拍**的時機。能夠精準地感受後半拍，是培養節奏感的重要關鍵！請在數字與數字之間唱出後半拍的「&」，並在練習時用心均等分配這八個音。還有，千萬別忘了使用丹田唱數喔！

回到 4/4 的「拍」

應用練習 1

音軌 13 time 0:00~0:11

◉唱數的「&」不要拍手！

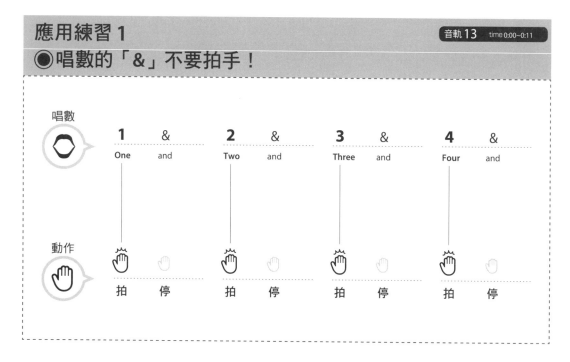

　　這是一邊唱數「1&、2&、3&、4&」，並且只在數字的部分拍手的動作練習。請專注聆聽沒有拍手的部分所對應到的唱數「&」，這點很重要。能意識到在手掌分開瞬間傳來的「&」唱數，拍起手來也會更有節奏感。

> 在「停」的地方拍手，在「拍」的地方
> 停止……這樣反過來也是一種練習方式。
> ※ 其他練習也一樣

應用練習 2
●只在「One」的時候拍手！

音軌 13 time 0:16~0:26

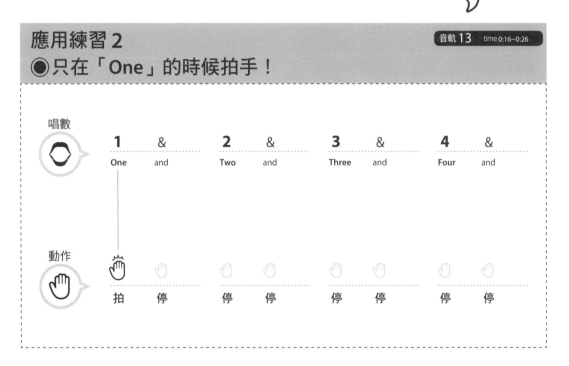

這是一邊唱數「1&、2&、3&、4&」，並且只在第一拍時拍手的動作練習。請用心感受那些世界級鼓手特別強調的「One！」的時機（第一拍），以及一小節分成八等份的音符節奏。

回到 4/4 的「拍」

> 熟悉各項訓練之後，試試看將
> 基本速度調快或調慢吧！

應用練習 3
音軌 13　time 0:31~
◉只在「Two」和「Four」的時候拍手！

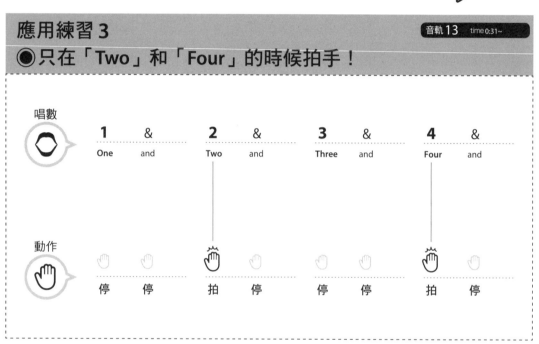

這是一邊唱數「1&、2&、3&、4&」，並且只在第二拍和第四拍時拍手的動作練習。如同前面所說的，第二拍和第四拍又稱作 back beat 或 after beat，是一般會強調重音的地方。只要能順暢地邊唱數邊在第二拍和第四拍時拍手，就能舒服地感受到搖滾樂基本的 8 beat 了。

應用練習 4
●只在「One」和「Three」的時候拍手！

音軌 14　time 0:00~0:12

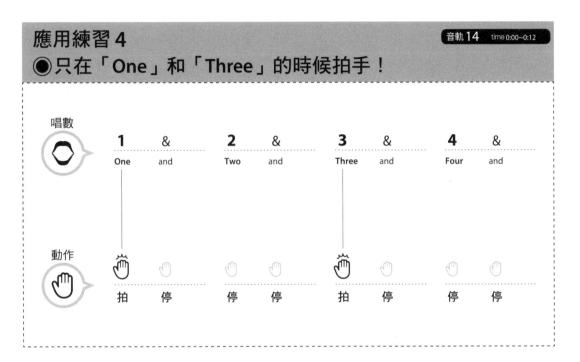

　　這是一邊唱數「1&、2&、3&、4&」，並在第一拍和第三拍時拍手的動作練習。遇到這種由兩大唱數循環構成的節奏時，請特別留意不拍手的「2」、「4」唱數聲，才不會不小心拉長間隔，這點很重要。實際上，這也是合奏時節奏容易變慢、拖拍的地方。

回到 4/4 的「拍」

> 如果可以順利完成這道習題，
> 不妨試試看
> 「在第三和第四拍各拍兩次」。

應用練習 5　　　　　　　　　　　　音軌 14　time 0:16~0:26
●只在第一和第二拍各拍兩次！

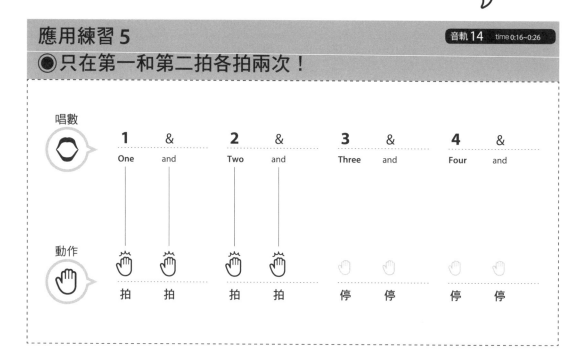

這是一邊唱數「1&、2&、3&、4&」，並在「1&、2&」時「拍拍、拍拍」各拍兩下的動作練習。不用拍手的「3&、4&」也請保持與拍手部分相同的專注力，聆聽由唱數維持的節奏，這點很重要。本練習容易在拍手的部分搶拍，請特別留意。

太困難無法完成時，請搭配音軌的唱數，先「練習拍手」就好！

應用練習6

音軌14　time 0:30~

● 前半「拍（停）」兩次，後半「拍拍」兩次！

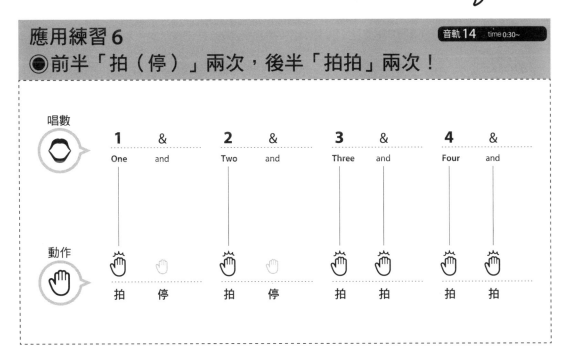

　　這是一邊唱數「1&、2&、3&、4&」，並在前半段「拍（停）」，後半段「拍拍！」的動作練習。前半段需要「拍」的部分，也請專注聆聽不用拍手的「&」唱數聲，保持一個小節的流暢性。這種節奏常出現在曲子裡，尤其後半段容易加快速度，請格外注意。

3/4 的「拍拍」「拍停」

基本練習
音軌 15
◉「拍拍」三次的循環是基礎！

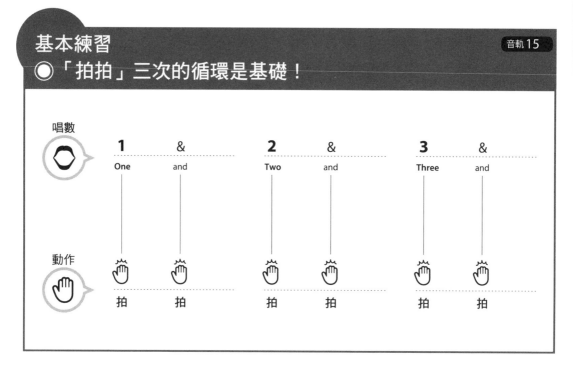

　　這是搭配 3/4 拍唱數「1&、2&、3&」，並於同時拍手的動作練習。請仔細感受：①一小節的循環由三段唱數構成；②當中細緻地加入了每一拍的後半拍，如此一來，就能享受到舒適悠緩的 3/4 拍了。請特別留意從第三拍回到第一拍的過程，這會帶來心曠神怡的感受。因此，請在第三拍時大聲唱數，想像著「來，請！」進入第一拍，會是不錯的方法。

3/4的「拍拍」「拍停」

應用練習 1
◉「拍停」一次，「拍拍」兩次！

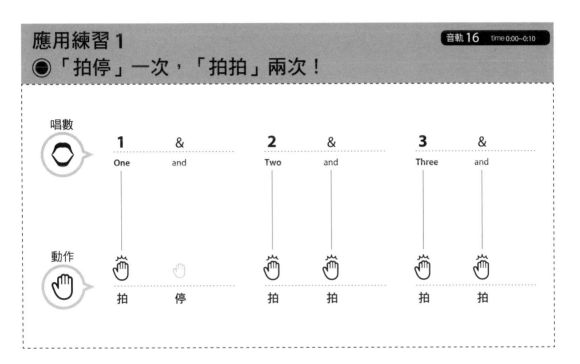

這是一邊唱數「1&、2&、3&」，並在第一拍時「拍（停）」，第二至第三拍時「拍拍」的動作練習。第一拍的「拍」請加強力道，強調「One」的位置，如此一來，就能感受到 3/4 拍循環的舒適。

3/4的「拍拍」「拍停」

太困難無法完成時，請搭配音軌的唱數，先「練習拍手」就好！

應用練習 2
音軌 16　time 0:12~0:21

● 第一、第三拍「拍停」，第二拍「拍拍」！

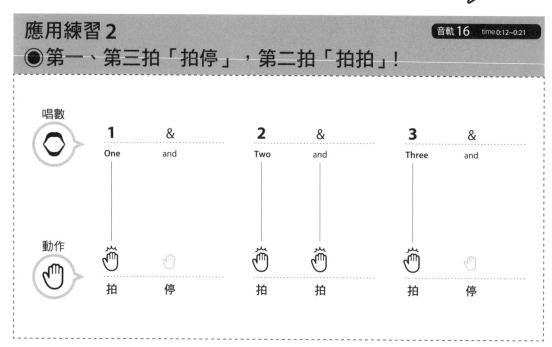

唱數

1	&	2	&	3	&
One	and	Two	and	Three	and

動作

拍	停	拍	拍	拍	停

　　這是一邊唱數「1&、2&、3&」，並且混搭「拍（停）」與「拍拍」的動作練習，也是 3/4 拍典型的節奏模式之一。建議將第二拍與第三拍要拍手的部分反覆練到能順暢無礙地「拍拍拍（停）」！

3/4 的「拍拍」「拍停」

太困難無法完成時，可將音軌的
唱數錄製成二到三分鐘，
先配合唱數「練習拍手」就好！

應用練習 3
◉「拍拍」一次，「拍停」兩次！

音軌 16　time 0:23~

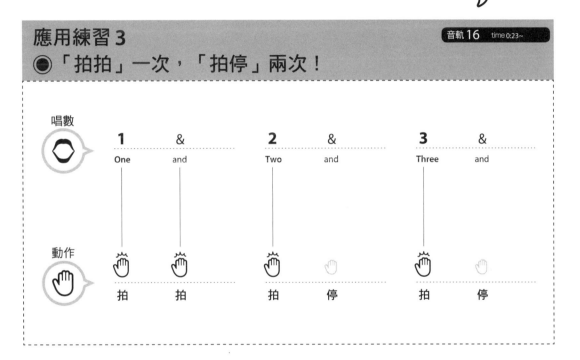

這是一邊唱數「1&、2&、3&」，並且混搭「拍拍」與「拍（停）」的動作練習。請特別用心感受第二拍與第三拍的拍手時機來練習。

如此一來，就能用各種不同的方式感受相同的節奏，培養節奏的變通力與應對能力。

4/4 的「停拍」

基本練習
◉搭配「停拍！」拍四次手！

音軌 17

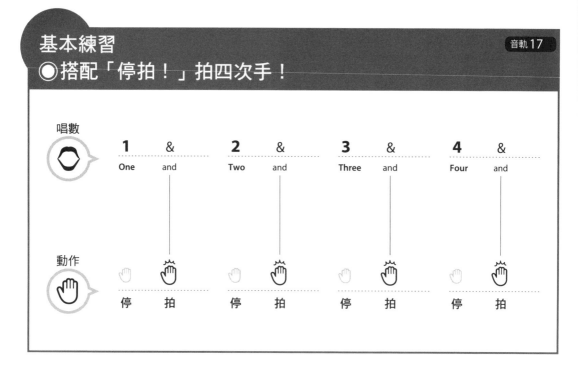

唱數

1	&	2	&	3	&	4	&
One	and	Two	and	Three	and	Four	and

動作

| 停 | 拍 | 停 | 拍 | 停 | 拍 | 停 | 拍 |

這是一邊唱數「1&、2&、3&、4&（八分音符）」，感受數字不用拍手的「停」，並且只在後半拍的「&」拍手的動作練習。如同前面所說的，**後半拍是培養節奏感的重要音符**。請不要混亂，從慢速開始確實練習。

唱數時基本上數字的力道要比「&」的力道強，也請專心留意 4/4 拍的循環，不要被拍手的指示擾亂，導致唱數的「&」變得比較大聲。

4/4的「停拍」

太困難無法完成時，請搭配音軌的唱數，先「練習拍手」就好！

應用練習 1
◉只在第一拍的後半拍拍手！

音軌 18　time 0:00~0:11

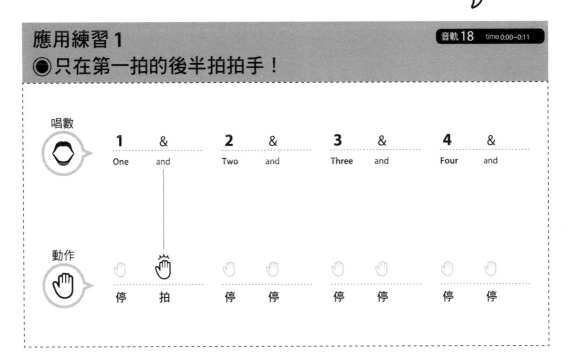

這是一邊唱數「1&、2&、3&、4&」，並且只在第一拍的後半拍拍手的動作練習。請留意拍手的時候節奏不要亂掉，平均感受每一個間隔。拍手之後仔細聆聽「2」的唱數聲，有助於找回穩定的步調。

4/4的「停拍」

> 如果可以順利完成這道習題，不妨試試看「只在第三和第四拍的後半拍拍兩次手」。

應用練習 2
◉只在第一和第二拍的後半拍拍兩次手！

音軌 18　time 0:15~0:26

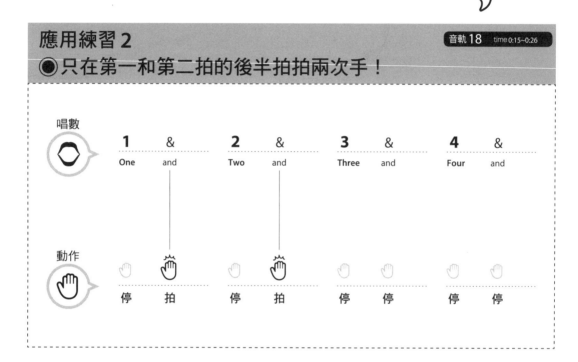

這是一邊唱數「1&、2&、3&、4&」，並在第一拍與第二拍的後半拍拍手的動作練習。重點在於前半段的「1&、2&」與後半段的「3&、4&」之間，要保持一樣的間隔，練習時請特別留意。想要順暢地完成本練習，運用丹田宏亮地唱數也很重要。

應用練習 3
◉在第二拍、第三拍的後半拍拍手！

音軌 18　time 0:30~

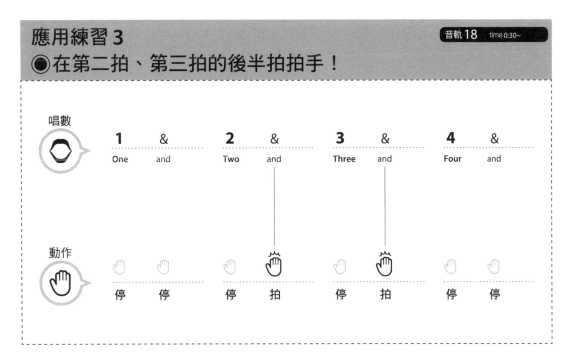

　　這是一邊唱數「1&、2&、3&、4&」，並在第二拍與第三拍的後半拍拍手的動作練習。每當這種節奏實際出現在曲子當中，總是容易變得又快又急。請確實唸出「3」與「4」的數字，與「&」保持間隔。不用拍手的「1」的節拍點出現時機也要細心留意。

4/4的「停拍」

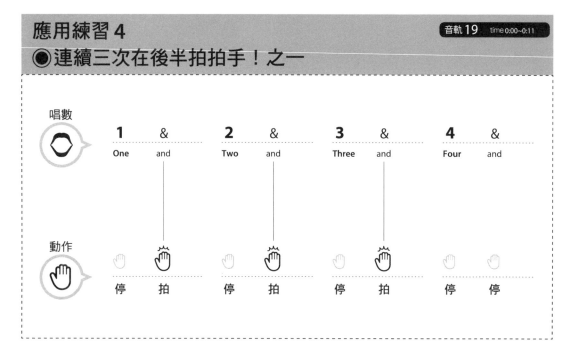

應用練習 4
◉連續三次在後半拍拍手！之一

音軌 **19** time 0:00~0:11

這是一邊唱數「1&、2&、3&、4&」，並在第一拍、第二拍及第三拍的後半拍拍手的動作練習。習慣拍手之後，接下來請反覆練到能平均分配「1、2、3、4」，如此一來便能達到很好的效果。

應用練習5
◉連續三次在後半拍拍手！之二

音軌 **19** time 0:16~0:26

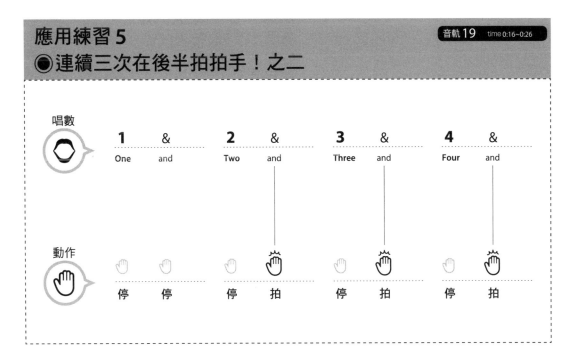

這是一邊唱數「1&、2&、3&、4&」，並在第二拍、第三拍及第四拍的後半拍拍手的動作練習。第四拍的拍手結束後，能否正確掌握「One」的節拍點時機是練習的重點！請大聲唱出「One」，準確地控制一小節的循環。

4/4的「停拍」

> 如果順利完成這道習題，
> 不妨試試看「第三拍以外的後半拍
> 都要拍手」吧。

應用練習6
◉第二拍以外的後半拍都要拍手！

音軌 19　time 0:30~

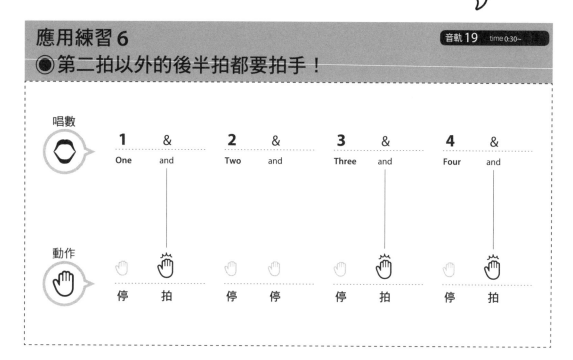

這是一邊唱數「1&、2&、3&、4&」，並在第一拍、第三拍及第四拍的後半拍拍手的動作練習。在反覆練習的過程中，從第三拍、第四拍的後半拍（&）回到第一拍時，會連續在三個後半拍（&）拍手。請留意回到第一拍（4的「&」與1）時的順暢度。

想要讓節奏感變得更好
自己獨立的節奏感很重要

　　每個人的節奏感有不同的習慣及特性，而那些一流的專家們，全都擁有優秀的節奏感。與專家們一起表演時，會被他們充滿共鳴的節奏引導，產生自己的節奏感變好的錯覺，因而能夠放鬆地將注意力集中於演奏或舞蹈。由一流的樂團小組組成的陣容，自然能夠呈現出最精湛的合奏，這是很現實的問題。

　　但是，他們絕不會仰賴別人的節奏，而是各自擁有獨立的節奏感，以此作為基礎，再將拍子或一小節等重點與他人共享和合奏。某知名鼓手特別叮嚀，使用節拍器練習時，需注意：「不是利用節拍器保持你的節奏，而是要讓自己的節奏與節拍器共享，這樣才對。」跳舞或唱 KTV 時也是一樣的道理。樂團不是仰賴播放的音樂來演奏，而是先穩住自己的節奏感，以此作為基礎，與音樂融合一氣，自由自在地唱歌跳舞，這樣才帥氣！本書的目的就是要幫助你培養這種獨立的節奏感。請將下列圖形（以 1&、2&、3&、4& 為例）寫在紙上，眼睛追逐箭頭的方向一面唱數，如此一來可以達到很好的效果。這就像是想像中的指揮，使視覺也能記憶節奏的流向，藉以提升節奏的安定感。

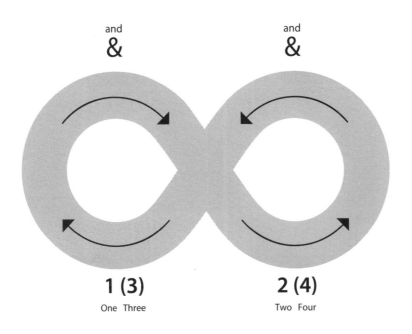

and
&

and
&

1 (3)
One Three

2 (4)
Two Four

4/4的「拍停」「停拍」

基本練習

音軌 20

◉試著加入「停拍」與「拍停」！

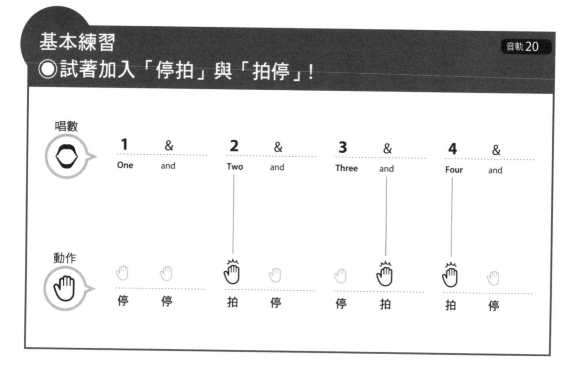

一邊唱數「1&、2&、3&、4&（八分音符）」，並加入「拍停」和「（停）拍」等不同的組合。

這是將一開始由基本練習的項目所解說的譜例，即在第二拍與第四拍拍手的 back beat（after beat），加入**第三拍的後半拍（&）**所形成的練習模式。如果可以利用第三拍的後半拍醞釀出第四拍的氣勢，就能表現出暢快的節奏。不用拍手的部分也請確實唱數，四次唱數的節奏不要亂掉是本訓練的重點之一。

慢慢來不用急，等確實熟悉本頁的基礎之後，再前進到應用練習。

> 太困難無法完成時，請搭配音軌的
> 唱數，先「練習拍手」就好！

應用練習 1
●「拍停停拍」兩次！

音軌 21　time 0:00~0:11

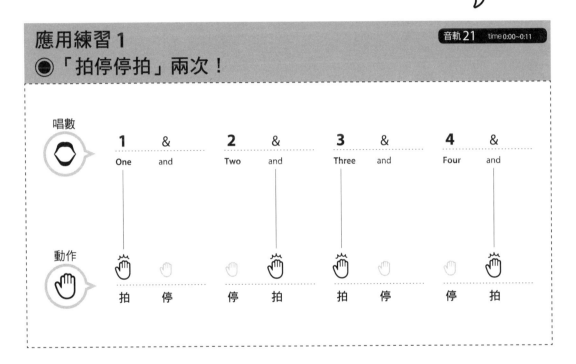

　　這是針對第一拍與第三拍兩大唱數的「拍（停）」，加入後半拍的「（停）拍」所構成的動作練習。只要能利用後半拍的拍手時機，順勢帶出第一拍與第三拍，就能創造出舒適的節奏。

　　將之與 p.30 練習過的「訓練 3」的「應用練習 3」（在第二拍與第四拍拍手）及 p.46 的「基本練習 5」等搭配成多人練習，會形成相當愉快的節奏，當中也包含了搭配 8 beat 的基礎。

47

4/4 的「拍停」「停拍」

應用練習 2
◉特別留意「停拍」的時機！

音軌 21　time 0:16~0:26

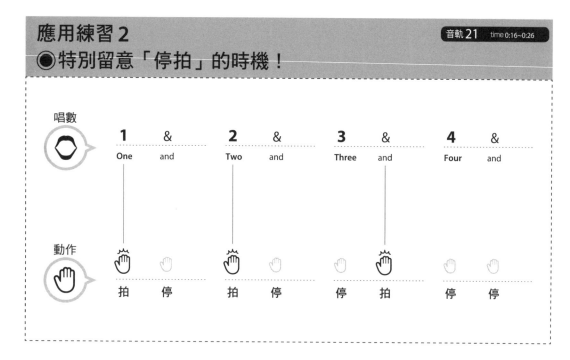

　　這是針對第一拍與第二拍的「拍（停）」，加入第三拍的「（停）拍」所構成的動作練習。每當曲子裡實際遇到這種節奏，容易出現趕拍的問題，這是因為「（停）拍」的時機會讓人不由自主地加速。此外，第四拍的「4&」唱數也容易被人遺忘，導致急著想回到第一拍，練習時請特別留意這點。

應用練習 3
◉維持不用拍手的第三拍的穩定度很重要！

音軌 21　time 0:30~

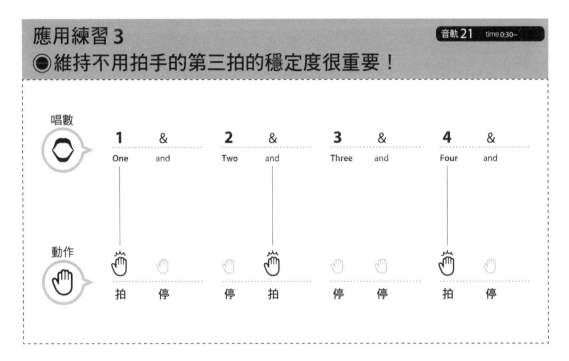

　　這是針對第一拍與第四拍的「拍（停）」，加入第二拍的「（停）拍」所構成的動作練習，是時常能在曲子當中聽見的代表性節奏。多加留意不用拍手的第三拍唱數，對穩定節奏感很有幫助！將之與「訓練 3」的「應用練習 3」（在第二拍與第四拍拍手）搭配成多人練習，會形成相當愉快的節奏，但需特別留意全員能否整齊畫一地掌握第四拍的拍手時機。

4/4的「拍停」「停拍」

應用練習4
● 「拍拍停拍」兩次！

音軌22 time 0:00~0:11

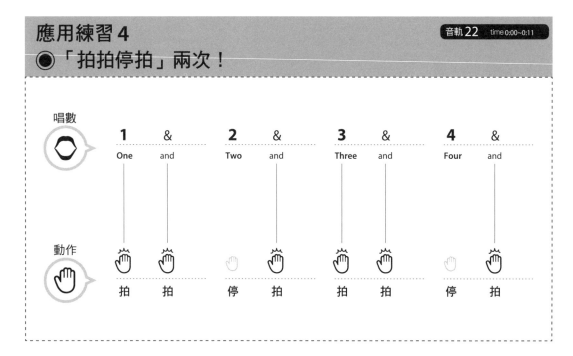

這是針對奇數拍的「拍拍」，加入偶數拍的「（停）拍」所構成的動作練習。請大聲唸出不用拍手的「2」和「4」的數字唱數，不要輸給拍手的氣勢，是穩定節奏的要訣。將之與「在第二拍與第四拍拍手的練習」搭配成多人練習，會形成相當愉快的節奏，屆時請稍微降低拍手的音量，如此一來，可以明顯感受到舒適的 8 beat 的氣氛。

應用練習 5
◉「停拍拍拍」兩次！

音軌 22　time 0:16~

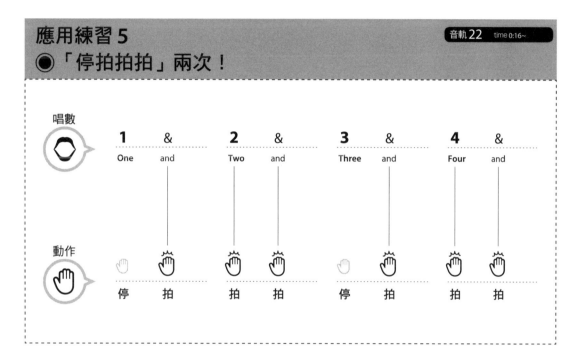

　　這次換成針對奇數拍的「（停）拍」，加入偶數拍的「拍拍」所構成的動作練習。我們時常能在演奏中的三連拍（連續拍三下的位置）發現間隔擁擠、節奏變快等問題。因此，請確實唸出「1」和「3」的唱數，練習時用心平均分配節奏。將之與「訓練 3」的「應用練習 4」（在第一拍與第三拍拍手）或是「訓練 3」的「應用練習 1」（四等份拍手）搭配成多人練習，能訓練出更穩定的節奏感。

挑戰 4/4 的 「拍停拍」「拍停拍」

基本練習　　音軌 23
◉ 先適應兩小節（兩段）的節奏變化！

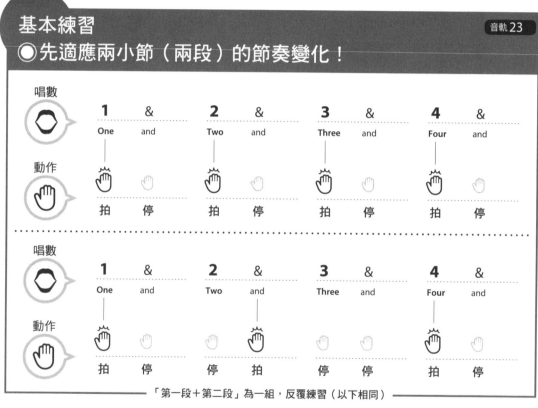

「第一段＋第二段」為一組，反覆練習（以下相同）

　　一邊唱數「1&、2&、3&、4&（八分音符）」，並加入「拍（停）」和「（停）拍」等不同節奏組合的應用練習。這次改為較長的樂句（兩小節）組合。先從最簡單的「拍（停）」節奏（四等份拍手）開始，逐漸變化成「（停）拍」的節奏模式。兩小節是流行樂中最常見的節奏流程，遇到這種節奏時，要注意第一小節基本的「拍（停）拍（停）」（四等份拍手）不可亂掉。意思是，進入第二小節完全靜止的第三拍時，也要確實感受唱數聲，這很重要。

挑戰 4/4 的「拍停拍」「拍停拍」

> 上面的段落是第一小節，
> 下面的段落是第二小節！

應用練習 1
● 沉著應對第二小節的「拍拍停拍停拍停拍」！

音軌 24　time 0:00~0:15

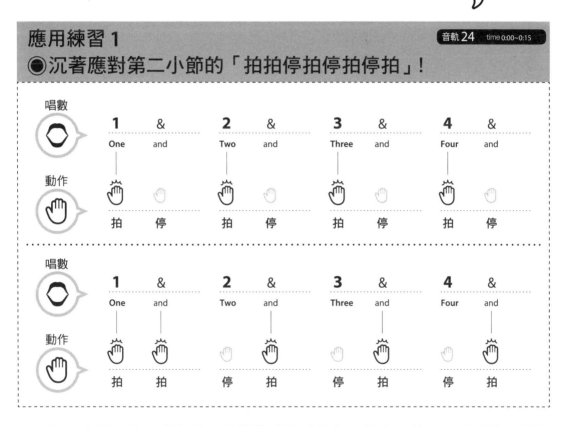

第一小節（第一段）是四等份的「拍（停）」節奏，第二小節（第二段）則換成「拍拍」和「（停）拍」的組合。第二小節改打後半拍，唱數請維持沉著冷靜，拍子不要亂，語調也要保持平穩。

挑戰 4/4 的「拍停拍」「拍停拍」

> 從 p.52 開始的「訓練 7」是由
> 兩小節組成一循環,請反覆練習!

應用練習 2

音軌 24 | time 0:16~0:31

●「拍停停拍拍停」是動感的基礎!

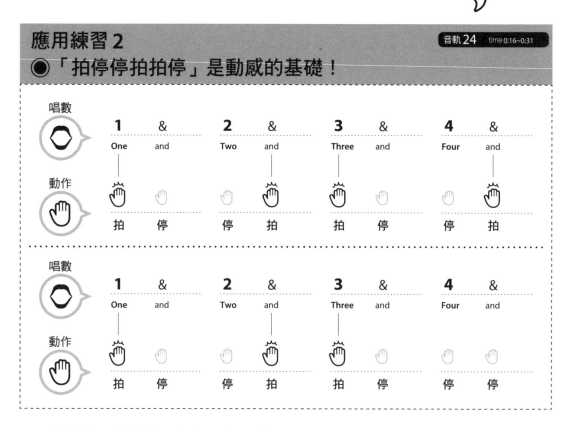

針對第一拍與第三拍的奇數拍「拍(停)」,在後半拍加入「(停)拍」增添動感。最後一拍不拍手是本訓練的重點。MC 哈默在一九九〇年大紅的曲子〈U Can't Touch This〉的節奏雖然較快,但是與本節奏類似,你可以想像這首曲子來練習。搭配「在第二拍與第四拍拍手」來多人練習,能增添臨場感。

挑戰 4/4 的「拍停拍」「拍停拍」

> 如果連續做兩段感到吃力，
> 不妨先從各別段落開始練習吧。

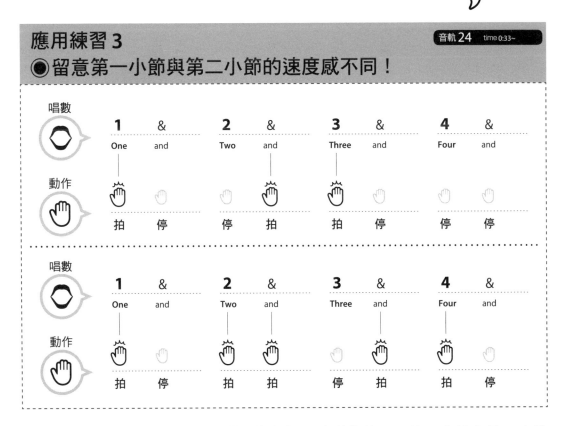

這是混搭「拍（停）」與「（停）拍」的動作練習。第一小節與第二小節都是實際上常出現在曲子當中的節奏，但要留意第一小節與第二小節的樂句在速度感上的轉換。第一小節的「2」與「4」請確實唱數，要訣是敏銳地跟隨「1、2、3、4」的流程走。

挑戰 4/4 的「拍停拍」「拍停拍」

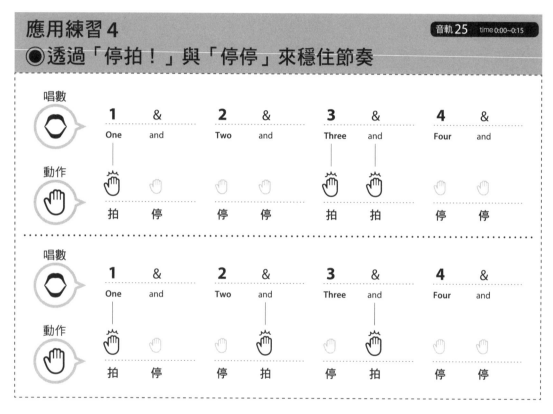

本頁的第二小節是實際上常出現在曲子當中的節奏,但是這種節奏分配,很難保持一定的流暢度。因此,練習時請大聲地唱出「2」和「4」,如此一來,將有助於提升穩定度。尤其要特別留意第二小節的第四拍,以此醞釀出回到第一小節第一拍的「One」的氣勢。搭配只有偶數拍需要拍手的「在第二拍與第四拍拍手」來多人練習也很有幫助。

挑戰 4/4 的「拍停拍」「拍停拍」

> 別把困難模式當作「練習」，
> 想成「遊戲」，愉快挑戰吧！

應用練習 5

音軌 25　time 0:17~0:31

◉具有特色的節奏：連續三次「停拍拍拍」

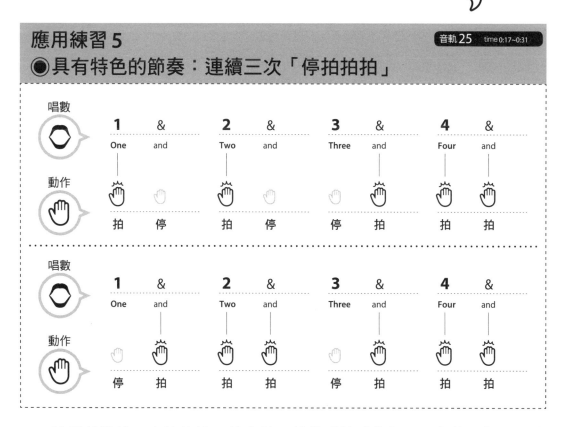

　　這是針對第一小節的第一拍與第二拍的「拍（停）」，在後面加入三次「（停）拍拍拍」的動作練習。不妨想像著英國搖滾樂團「滾石樂團」的經典曲目〈Jumpin' Jack Flash〉當中的吉他 riff（重複樂句）來練習吧！等你練到連在一開始的「拍（停）」、「拍（停）」，腦海一角都能想著後面的「（停）拍拍拍」，就能流利地改變節奏了。

挑戰 4/4 的「拍停拍」「拍停拍」

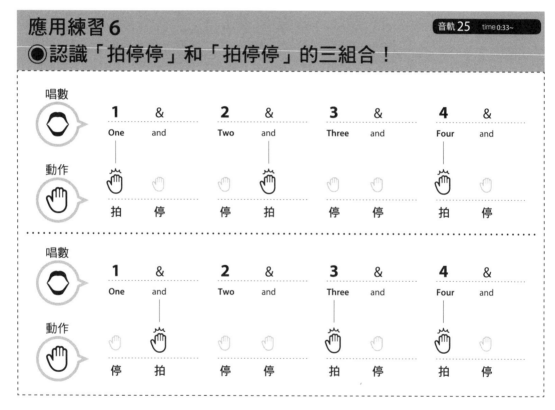

這是「拍（停）」與「（停）拍」交換拍打的模式。發現了嗎？除了最後兩拍，前面都是每拍一次手就休息兩次，形成三組合的「拍停停」。這種節奏分配常實際出現在曲子當中，遇到它的時候，基本拍子不要亂，才能保持節奏的穩定度。搭配拍打四分音符的「訓練 3」的「應用練習 1」（四等份拍手）來多人練習，效果很好。

挑戰 4/4 的「拍停拍」「拍停拍」

應用練習 7
音軌26　time 0:00~0:15
●認識「拍拍停」和「拍拍停」的三組合！

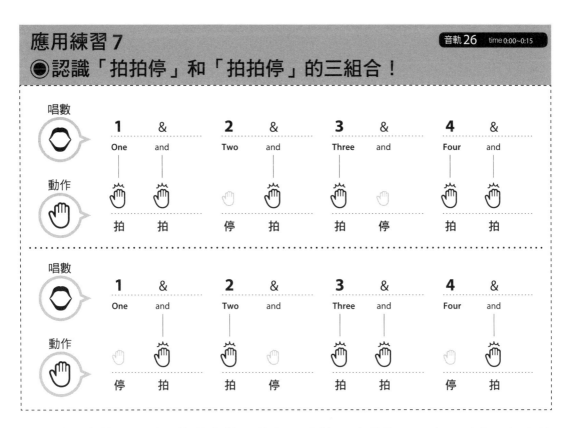

　　這是先拍兩次手，接著在拍子的起頭或結尾時「停」一次，形成三組合的基本節奏。實際上經常出現在曲子當中，但容易被拍手擾亂，導致腦中的節奏變成 3/4 拍，需要特別留意。重點是：最基本的 4/4 拍不可跑掉。

訓練密技：只聽右聲道或只戴右側耳機，配合音軌的拍手聲唱數，測測看能否準確地配合拍手聲唱數。

挑戰 4/4 的「拍停拍」「拍停拍」

熟悉之後，再慢慢加快速度吧

應用練習 8

音軌 26　time 0:16~0:31

●挑戰巴薩諾瓦風格的舒適節奏！

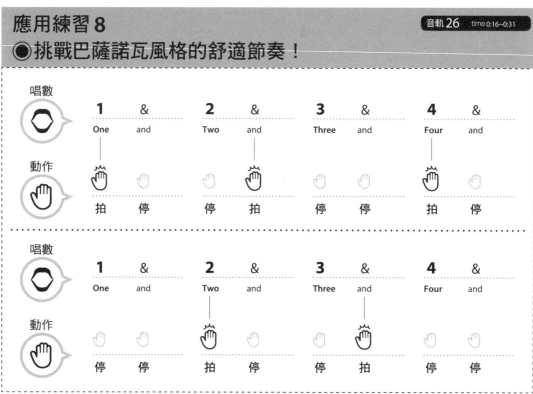

這是融入巴西節奏巴薩諾瓦的拍手組合。兩小節為一組，練習時請留意它特有的舒緩節奏。搭配 p.47 的「應用練習 1」來多人練習，會更有臨場感。

挑戰 4/4的「拍停拍」「拍停拍」

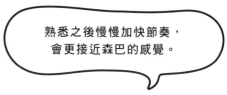

熟悉之後慢慢加快節奏，
會更接近森巴的感覺。

應用練習9
●拍出加入許多「停拍」的森巴節奏！

音軌26　time 0:32~0:47

這是融入巴西森巴的拍手組合。運用了許多「（停）拍」的後半拍來加強躍動感，因此也是較難掌握穩定度的模式。請從慢速開始漸進式練習，等掌握訣竅之後，即使只是拍手，也能體會到森巴的高昂感喔。推薦搭配 p.47 的「應用練習1」來多人練習。

挑戰 4/4 的「拍停拍」「拍停拍」

下半段可嘗試慢慢增強拍手聲！

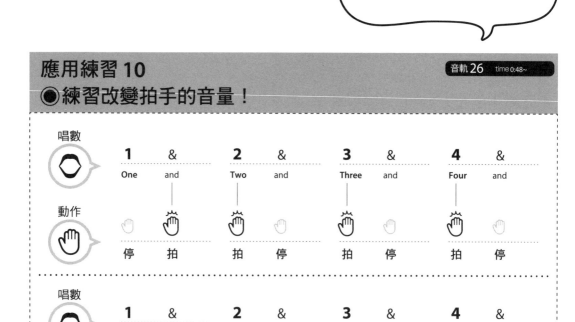

應用練習 10
● 練習改變拍手的音量！

音軌 26　time 0:48~

慢慢增強音量的音樂術語叫「漸強（Crescendo）」。我們就從本動作練習的第二小節（第二段）的拍手部分來練習漸強吧。這也是實際上常出現在曲子當中的情境，遇到它時，速度特別容易跑掉。因此，當我們在練習拍手聲漸強時，一定要記得「保持平靜，用一樣的音量唱數」喔！

想要讓節奏感變得更好！

時鐘遊戲

　　訓練時間感的方法有很多種，用遊戲的方式來測量也是其中之一。最常見的做法是使用時鐘或碼錶**「不看畫面，自行計算時間」**。先仔細盯著時鐘畫面十秒，記住一秒的長度。接著閉上眼睛，任意在腦中計算三十秒或一分鐘，再確認自己的時間感是否正確。雖然富有玩心，但這麼做除了能**鍛鍊集中力**，還能藉此確認自己的時間感是快是慢，不失為一種**瞭解自我節奏習性的好方法**。強烈推薦一邊唱數「1&、2&～」，一邊測試。附帶一提，如果想讓節拍器剛好一秒敲一下，請選「60」。節拍器的數字單位是 bpm，這是「Beats Per Minuet」的縮寫，表示「一分鐘會響幾次」。

不僅如此，最近的電子節拍器還附有 Tap 功能，用來「計算曲子的速度」。可以用它來測量自己的節奏速度，看看怎麼調整到平均數值。

　　其他方式還有：①邊唱數邊聽音樂、②隨機找個段落，將音量切成 0、③由自己接下去唱數、④再次打開音量，檢查自己的唱數與音樂的節奏吻不吻合。這也是常用來檢測的方法。節奏要完全不跑掉意外地困難，可以藉由這種方式，測出自己不擅長的曲調和速度。訣竅是：一邊唱數，一邊想像曲子的旋律。在起頭的二到四小節的短暫循環裡，將音量調成 0，等熟悉之後，逐漸將關掉音量的時間調整為八到十二小節。

綜合練習①

音軌 27

一邊唱數「1，2，3，4」，一邊練習拍出日本童謠〈春之小河〉的節奏。
拍手時請想像著「春天的小河～」的歌詞和旋律來練習。

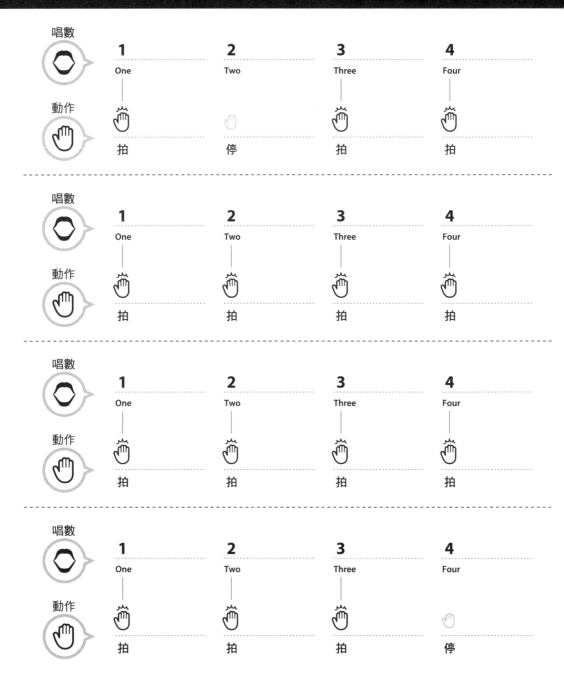

綜合練習②

音軌 28

一邊唱數「1&、2&、3&、4&」，一邊練習拍出日本童謠〈春天來了〉的節奏。
拍手時請想像著「春天來了～」的歌詞和旋律來練習。

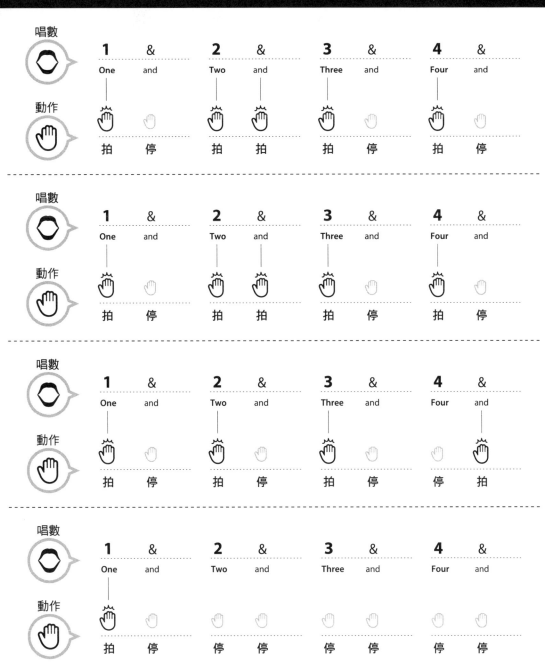

綜合練習③

音軌 29

一邊唱數「1&、2&、3&、4&」，一邊練習四小節的拍手。
拍手時請想像著日本童謠〈玩具的具具具〉的節奏來練習。

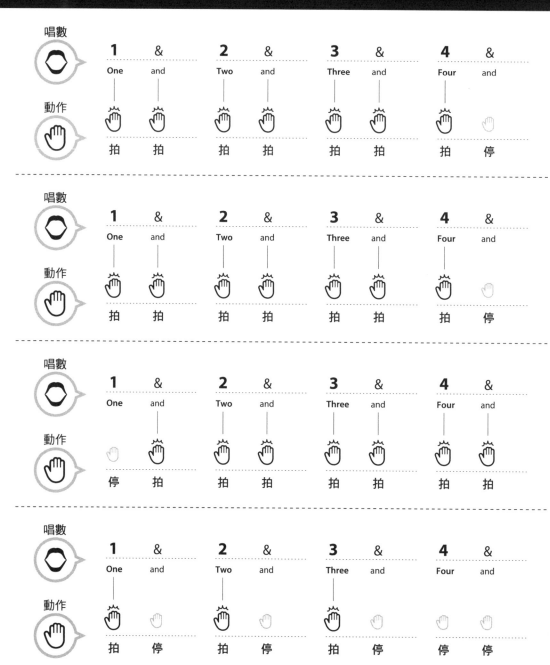

綜合練習④ 音軌30

一邊唱數「1&、2&、3&」，一邊練習以三小節來拍打出日本童謠〈紅蜻蜓〉的歌曲節奏。
練習時請不要忘了悠緩的 3/4 拍。

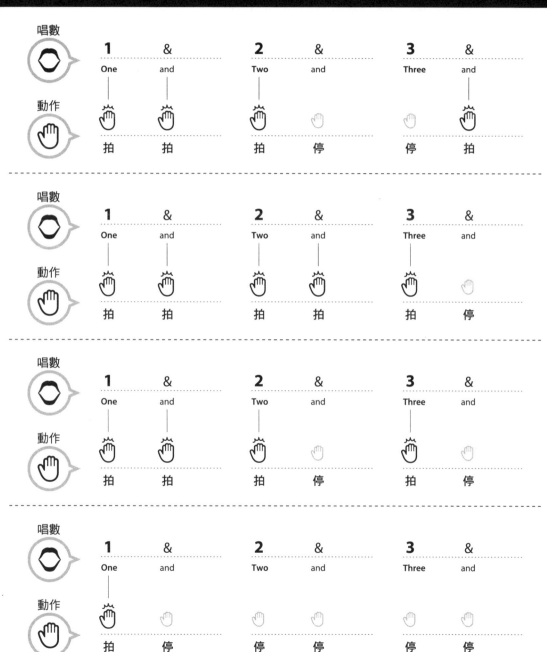

綜合練習⑤

音軌31

一邊唱數「1&、2&、3&」，一邊練習三小節的拍手。
拍手時請想像著日本童謠〈大象〉的節奏來練習。

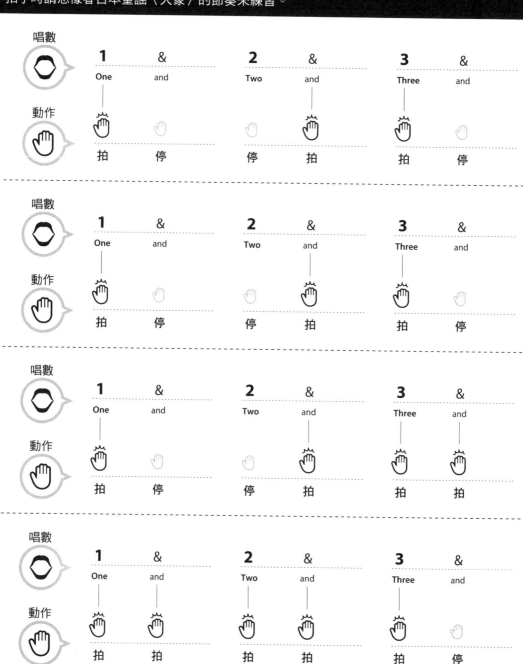

綜合練習⑥ 　　　　　　　　　　　　　　　　　　　　音軌 32

模擬英國搖滾樂團「深紫」的暢銷金曲〈Smoke on the Water〉的吉他節奏來練習。
實際操作時，請好好感受停止的部分。

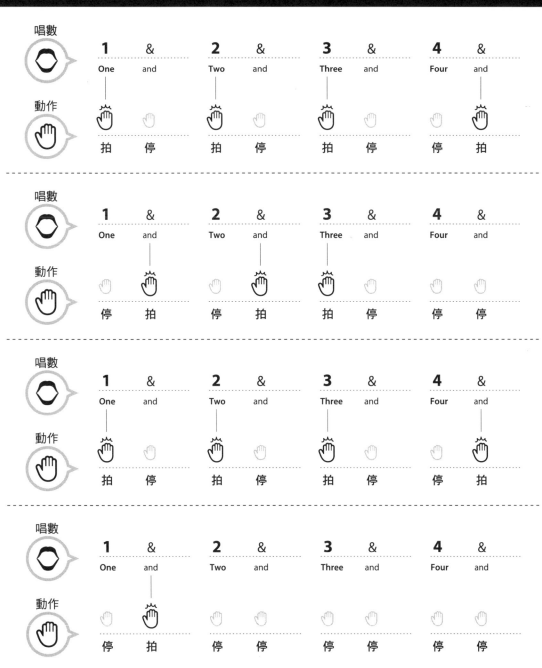

69

綜合練習⑦

音軌 33

模擬美國搖滾樂團「杜比兄弟合唱團」的代表曲〈China Grove〉的吉他節奏來練習。
不用拍手的地方，也請不要讓八分音符的感覺中斷。

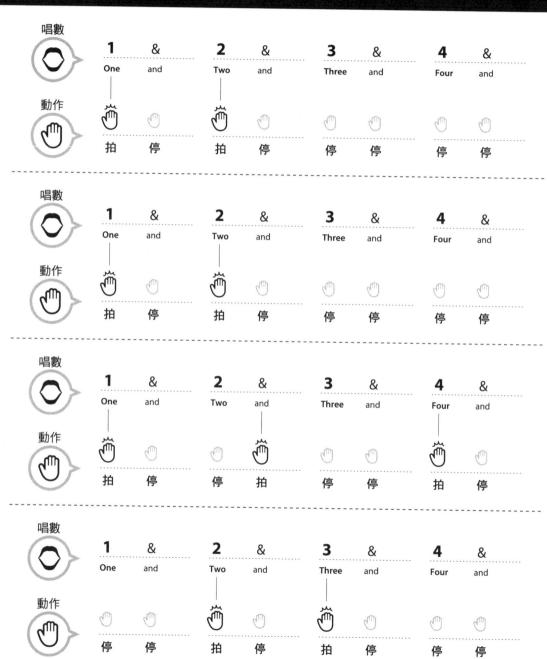

※ 請反覆練習本頁的模式。

綜合練習⑧

音軌 34

模擬拉丁搖滾吉他手山塔那的暢銷金曲〈Oye Como Va〉中出現的節奏來練習。
請一邊感受拉丁系的強勁音感，一邊小心別讓節奏變得太過刺耳。

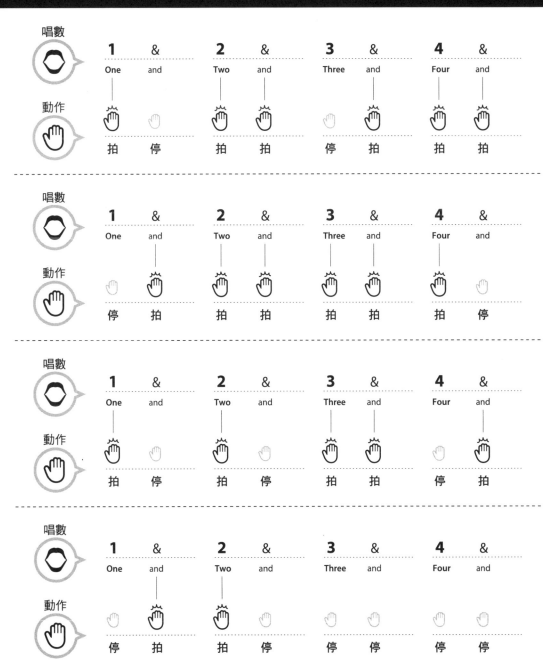

綜合練習⑨

音軌 35

參考搖滾樂團「The Knack」的暢銷金曲〈My Sharona〉的節奏編成，主要用來練習如何區分四分音符與八分音符的拍法。熟悉之後，再慢慢加快速度挑戰吧。

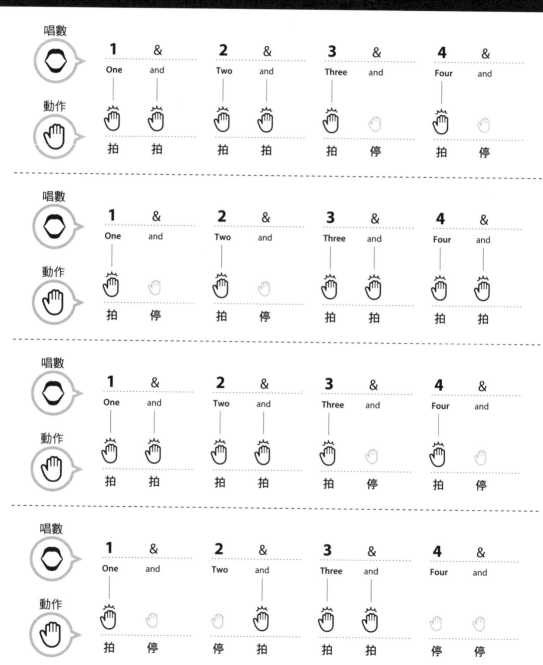

※ 請反覆練習本頁的模式。

綜合練習⑩

音軌 36

一邊唱數「1&、2&、3&、4&」，一邊練習拍出康尼·法蘭西斯的暢銷金曲〈Vacation〉
最前面的旋律與配樂節奏。

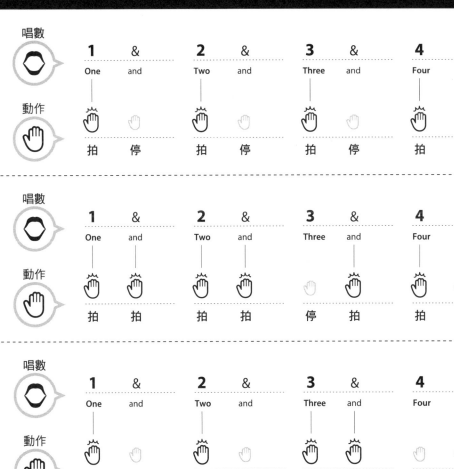

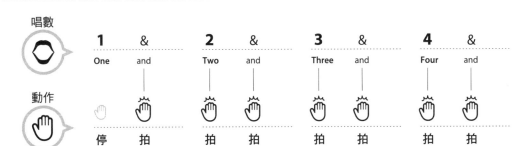

想要讓節奏感變得更好！

練習合奏

　　本書列出的動作練習，可藉由樂團、管樂隊、舞蹈隊等多人同時練習的方式，來共同感受四分音符，培養 ensemble（合奏）的協調性。將「簡單的基本模式」與「變化豐富的模式」分成兩組來練習，效果最佳（譜例1）。等熟悉以後，再以兩小節為單位變換模式（譜例2），或是一邊只負責「拍（停）拍（停）拍（停）拍（停）」，另一邊負責變換模式等（譜例3）。請自由安排練習模組。要留意的是，所有人的唱數聲要一致，合奏時請仔細聆聽彼此的拍手聲。附帶一提，「拍拍拍拍」（4/4拍）或「（停）拍（停）拍」（在第二拍與第四拍拍手）的節奏，幾乎可以用來搭配所有的動作練習來合奏。

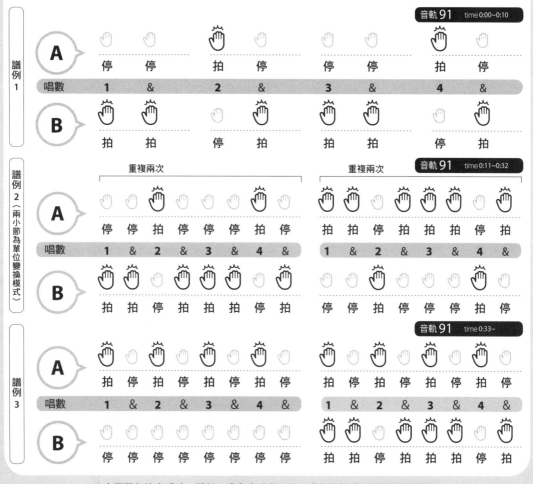

※ 太困難無法完成時，請從一邊負責唱數，另一邊負責拍手的簡單合奏開始吧

學會拍三下的「體內節拍器」

〜拍拍拍＝三連音〜

利用以下兩種唱數來練習

4/4的「拍拍拍」：1&d、 2&d、 3&d、 4&d

3/4的「拍拍拍」：1&d、 2&d、 3&d

【體內節拍器】訓練 8
4/4 的「拍拍拍」

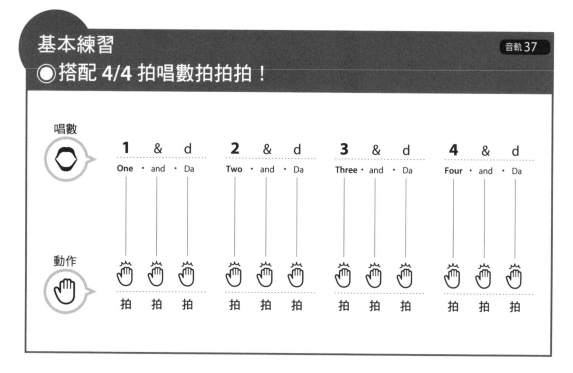

這是將一拍分成三等份，並且搭配 4/4 拍唱數「1&d、2&d、3&d、4&d」拍三次手的動作練習。這種音符（一拍分成三等份）稱作三連音，是古典樂常用到的音符，在爵士、藍調、R＆B 或舞蹈音樂當中，也占有一席之地。

想掌握這種陌生的節奏並不容易，但是「配合度好的人擅長三連音」的說法，在音樂工作者之間已成定論。想學會充滿躍動的節奏感，三連音萬萬不能少。唱數的時候，請從慢速開始練習，用身體熟記間隔。

應用練習 1
◉在每個唱數的起頭拍手！

音軌 38　time 0:00~0:12

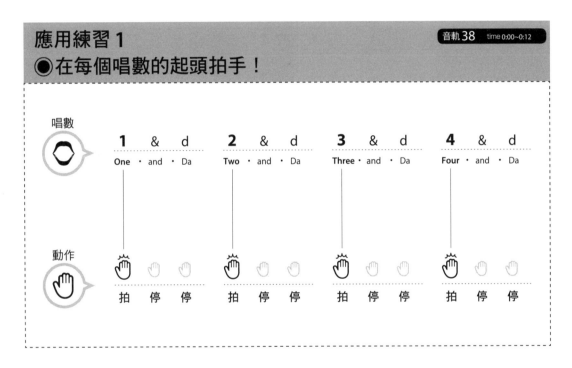

這是搭配唱數「1&d、2&d、3&d、4&d」，只在數字的地方拍手的動作練習。拍手時請仔細聆聽數字後面的「and Da」唱數，好好感受三連音的流程。

4/4的「拍拍拍」

應用練習 2
●在「One」和「Three」的時機拍手！

音軌 **38** time 0:16~0:26

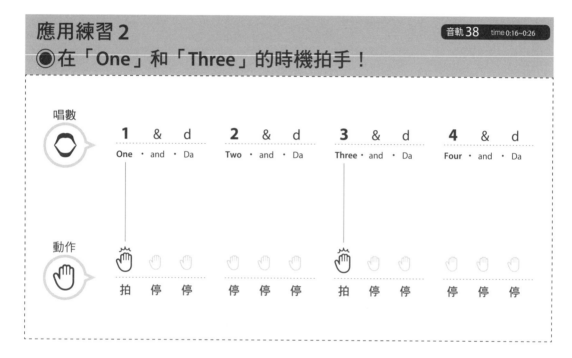

　　這是搭配唱數「1&d、2&d、3&d、4&d」，只在第一拍和第三拍的起頭拍手的動作練習。由二大唱數構成一循環（第一到第二拍的兩個唱數，第三到第四拍的兩個唱數），為了不拖拍，不用拍手的部分，也請仔細留意「2」和「4」的唱數聲。

應用練習 3
●在「Two」和「Four」的時機拍手！

音軌 38　time 0:30~

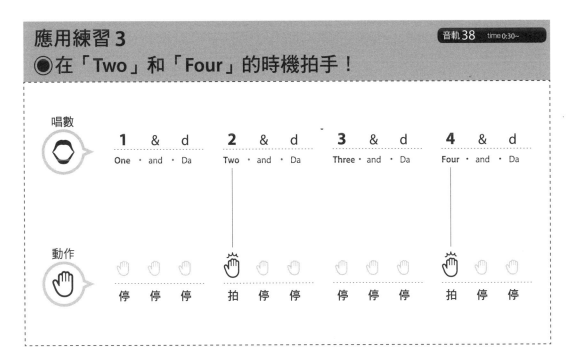

　　這是搭配唱數「1&d、2&d、3&d、4&d」，只在第二拍和第四拍的起頭拍手的動作練習。如同我在前面反覆說的，第二拍和第四拍在流行樂中稱作 after beat 或 back beat，是強調重音的拍子。本練習的三連音的第二拍和第四拍，正是爵士或藍調等節奏基本躍動感的來源。

4/4的「拍拍拍」

> 太困難無法完成時，請搭配音軌的唱數，先「練習拍手」就好！

應用練習 4

音軌 39　time 0:00~0:12

● 「拍拍拍」一次，「拍停停」三次為一組！

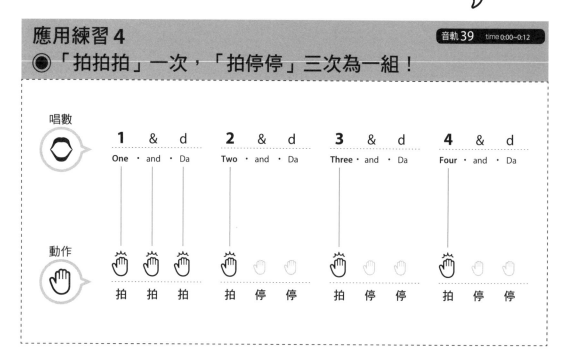

　　這是搭配唱數「1&d、2&d、3&d、4&d」，只在第一拍「拍拍拍」，剩下的三拍只有數字部分需要拍手的動作練習。請將起頭三連拍的感覺延續到第二拍以後，重點在於整體能否保持三連音的節奏感順暢度。

應用練習5
◉「拍拍拍」和「拍停停」各兩次為一組！

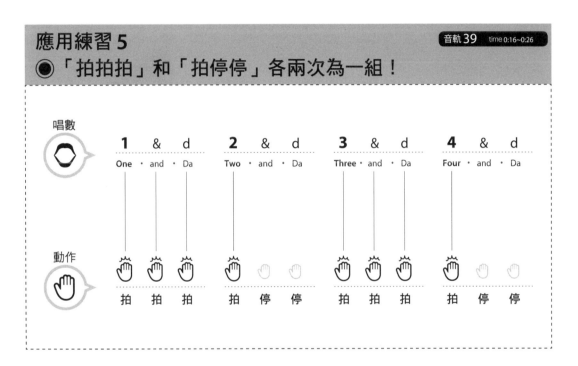

唱數

動作

　　這是搭配唱數「1&d、2&d、3&d、4&d」，形成「拍拍拍拍（停）」四連拍的動作練習。請清晰明確地唱數，使「拍拍拍」與「拍（停停）」的間隔一致。通常在第二拍與第四拍之間容易趕拍，要特別留意。

4/4的「拍拍拍」

應用練習 6
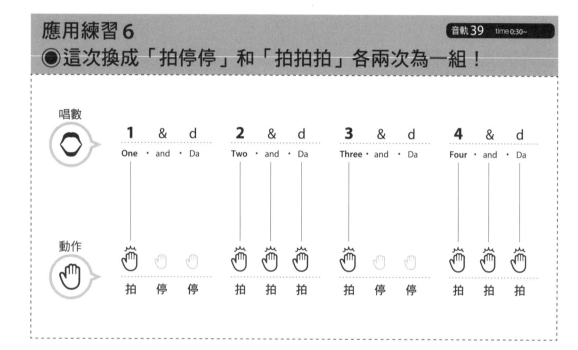 音軌 39　time 0:30~
●這次換成「拍停停」和「拍拍拍」各兩次為一組！

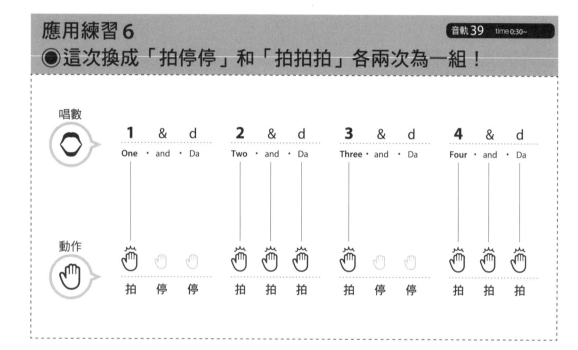

這是搭配唱數「1&d、2&d、3&d、4&d」，形成「拍（停停）拍拍拍」的動作練習。重複幾次之後，可以在第二拍和第四拍感覺到四連拍的節奏，此時請用前面的「拍拍拍」帶出後面的「拍（停停）」，以此表現出滑順循環的節奏流程。

3/4 的「拍拍拍」

基本練習
音軌 40
◉ 搭配 3/4 拍唱數，拍拍拍！

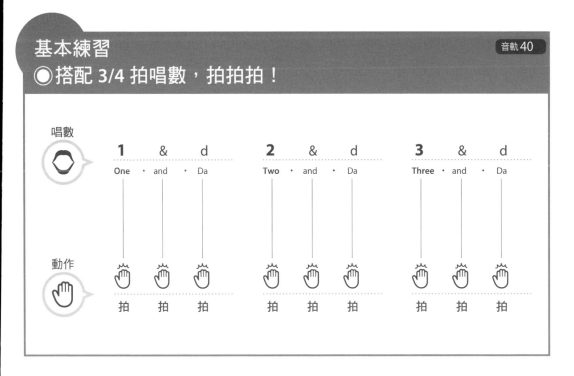

唱數

1	&	d	2	&	d	3	&	d
One	· and ·	Da	Two	· and ·	Da	Three	· and ·	Da

動作

拍　拍　拍　　拍　拍　拍　　拍　拍　拍

　　透過「1&d、2&d、3&d」的唱數來感受 3/4 拍的流程，一邊「拍拍拍」。爵士華爾滋與慢藍調共通的節奏感也包含在內，只要能順暢掌握「每一拍拍三下」與「主要的 1、2、3 唱數流程」，就能感受到圓滑、舒適、悠緩的節奏。

　　唱數 3 的「3&d」可以稍微加強語氣，將氣勢帶回「1」。

3/4的「拍拍拍」

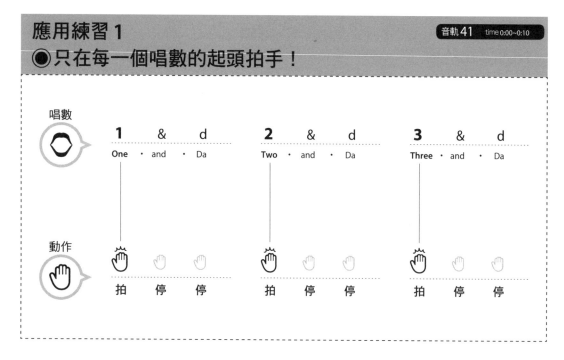

透過「1&d、2&d、3&d」的唱數來感受 3/4 拍的流程，並且只在數字部分拍手。和基本練習一樣，請感受它圓滑、悠緩的節奏循環。本拍手模式相當簡單，熟悉之後，可以稍微加快速度練習。

太困難無法完成時，請搭配音軌的唱數，先「練習拍手」就好！

應用練習 2

◉第一拍和第三拍拍一下，只有第二拍拍三下！

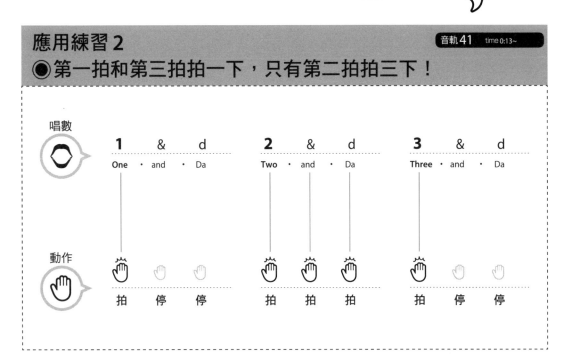

透過「1&d、2&d、3&d」的唱數來感受 3/4 拍的流程，並且混搭「拍（停停）」與「拍拍拍」來拍手。從第二拍起，會產生四連拍的感覺，請圓滑地帶入第三拍，找出舒適的節奏感。這也是爵士華爾滋常用的節奏。

3/4的「拍拍拍」

熟悉之後，也挑戰看看「拍拍拍、拍停停兩次」為一組的模式吧。

應用練習 3 　音軌 42　time 0:00~0:10

◉「拍停停（兩次）、拍拍拍」為一組的動作練習！

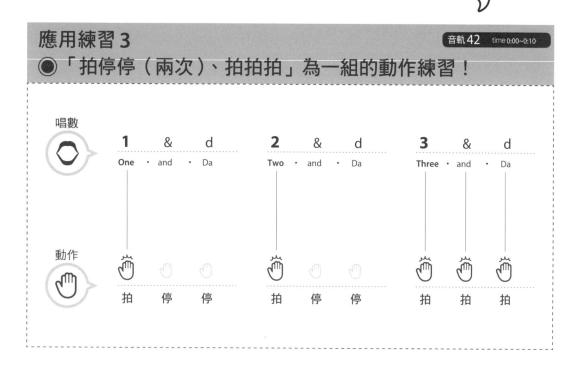

　　透過「1&d、2&d、3&d」的唱數來感受 3/4 拍的流程，並且混搭「拍（停停）」與「拍拍拍」來拍手。用第三拍的「拍拍拍」，舒適地帶出第一拍的「拍」⋯⋯請用這樣的心情來練習吧。本節奏與前面的「應用練習 2」一樣，常用在爵士華爾滋上。

應用練習 4
●第三拍「拍拍拍」，只有第二拍「拍停停」！

音軌42　time 0:13~

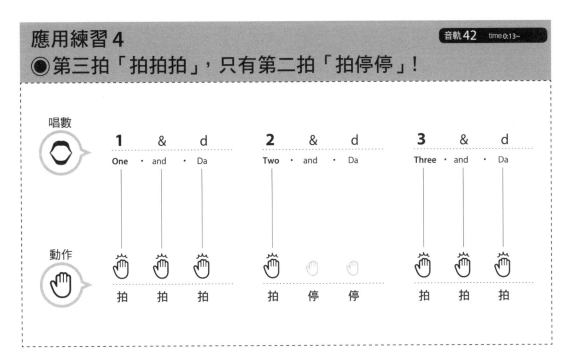

透過「1&d、2&d、3&d」的唱數來感受 3/4 拍的流程，並且混搭「拍（停停）」與「拍拍拍」來拍手。只有第二拍是「拍（停停）」，拍手數較少，請清晰地唱出不拍手的「and Da」，增加穩定度。將注意力集中在「停止的部分」而不是「拍手的部分」，可以將節奏感磨練得更敏銳。

想要讓節奏感變得更好！
弄懂切分音！

　　節奏分成強拍與弱拍。流行樂在使用八分音符來演奏的時候，大部分都是前半拍比較強，後半拍比較弱，但也有反過來強調後半拍的時候（譜例 1）。這種手法叫切分音，可為節奏增添張力和躍動感。樂譜上使用弧線（延音線）連接兩個音符，標示一個音將從後半拍延續到下一拍（強拍）（譜例 2）。切分音強調了後半拍，需要精準地感受一個音延長的間隔，因此，想要保持節奏具有一定的難度。延長後半拍的音的時候，心情上也要保持著四分音符的基本節奏流程，不可亂掉。本書拍打後半拍的動作練習，可以有效地幫助你正確掌握切分音。舉例來說，可將「譜例 3a」的動作練習，用「譜例 3b」加入切分音的方式來感受，也是不錯的練習法。

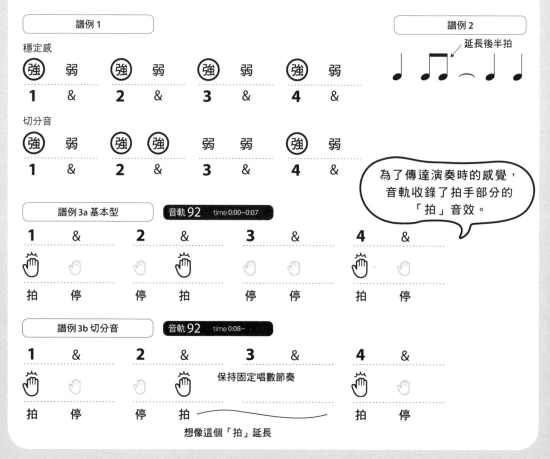

4/4 的「停停拍」

基本練習
◉試試看在每一拍「停停拍」!

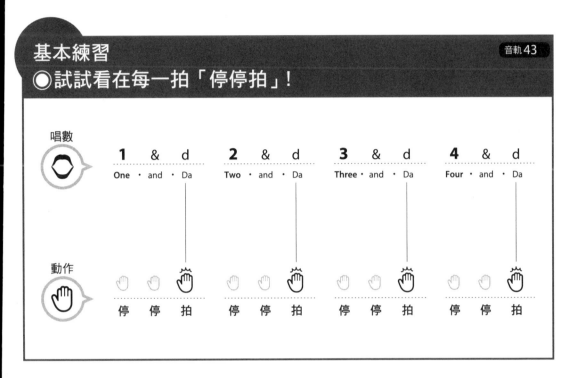

唱數

動作

一邊唱數「1&d、2&d、3&d、4&d」,一邊「(停停)拍」。拍手部分會與「d(Da)」重疊,這是叫做「三連音的第三個音」的時機,是學會三連音流程的關鍵(音符)。

想要流利地拍手,請好好感受「拍」之後通往數字的間隔。比方說,在腦海裡想像「拍1、拍2、拍3、拍4」,用這種方式抓住節奏。以文章來比喻,就像改變逗號的位置。只要這麼想,就能鍛鍊出更銳利的節奏感。

4/4的「停停拍」

太困難無法完成時，請搭配音軌的
唱數，先「練習拍手」就好！

應用練習 1
音軌 44　time 0:00~0:12

◉在第一拍和第三拍「停停拍」！

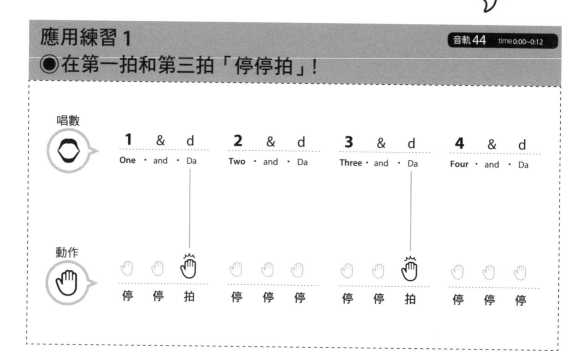

這是一邊唱數「1&d、2&d、3&d、4&d」，並且在第一拍和第三拍「（停停）拍」的動作練習。如同基本練習所説的，在腦海裡想像「拍1、拍2、拍3、拍4」，可以有效地抓住節奏。拍手時特別留意 back beat 的第二拍與第四拍的位置是練習重點。

應用練習 2
◉試試看在每一拍「停拍停」！

音軌 44　time 0:16~0:26

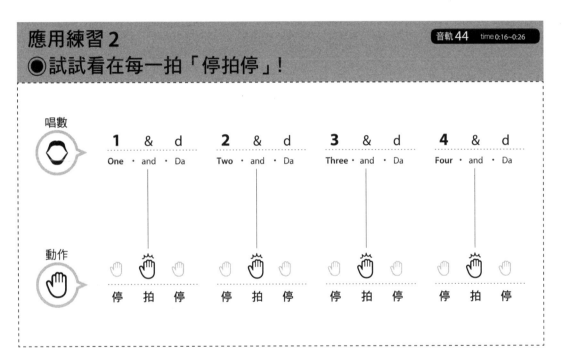

　　這是一邊唱數「1&d、2&d、3&d、4&d」，並且在每一拍「（停）拍（停）」的動作練習。這個時機在三連音當中，特別不好正確掌握節奏。但也表示一旦學會了，就能更深入地瞭解三連音節奏！訣竅是留意著不拍手的「數字與 Da」，緊跟著唱數走

4/4的「停停拍」

應用練習 3
◉試試看在每一拍「停拍拍」！

音軌 44　　time 0:30~

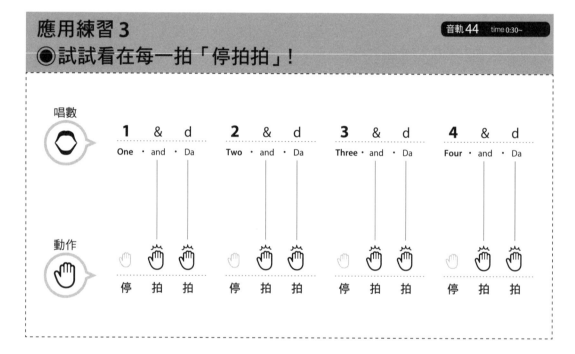

　　這是一邊唱數「1&d、2&d、3&d、4&d」，並且在每一拍「（停）拍拍」的動作練習。拍手的時候，並不是在「1 拍拍、2 拍拍～」的數字後面緊接著「拍拍」，而是「拍拍」在前，數字在後，用「拍拍 2、拍拍 3 ～」的感覺來練習，節奏才會流暢。請從慢速開始練習。

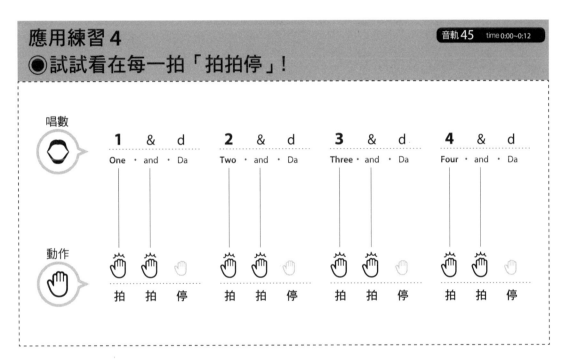

這是一邊唱數「1&d、2&d、3&d、4&d」,並且在每一拍「拍拍(停)」的動作練習。這是很難掌握的高難度節奏。不用拍手的部分,請仔細聆聽「Da」的唱數聲來穩定節奏。

只要能舒適地跟上這個模式,表示你已經熟悉三連音的節奏了。

4/4的「停停拍」

熟悉之後，也試試看在第二拍和
第四拍「拍停拍」吧。

應用練習 5

音軌 45 　time 0:16~0:26

●在第一拍和第三拍「拍停拍」！

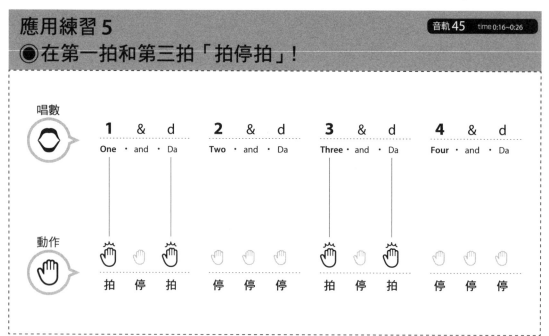

這是一邊唱數「1&d、2&d、3&d、4&d」，並在第一拍和第三拍「拍（停）拍」的動作練習。「拍（停）拍」是帶出躍動感的重要節奏。遇到不用拍手的第二拍和第四拍，請利用前一拍的拍手來帶出流暢感。搭配在第二拍與第四拍拍手的模式來多人練習也很有效。

應用練習 6
●試試看在每一拍「拍停拍」！

音軌 45　time 0:30~

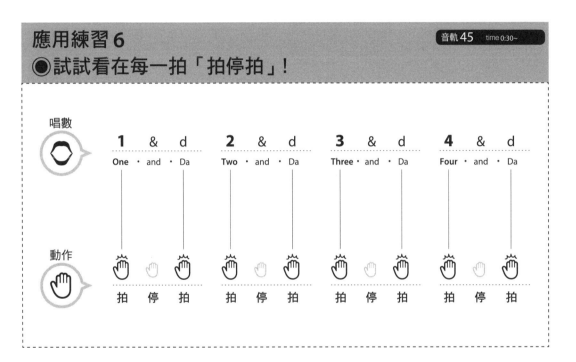

唱數

1	&	d	2	&	d	3	&	d	4	&	d
One	· and ·	Da	Two	· and ·	Da	Three	· and ·	Da	Four	· and ·	Da

動作

拍　停　拍　　拍　停　拍　　拍　停　拍　　拍　停　拍

　　這是一邊唱數「1&d、2&d、3&d、4&d」，並且搭配「拍（停）拍」的動作練習。它是構成「Shuffle（跳躍）」節奏的基本音型，是學會跳躍節奏的關鍵模式。請注意，本動作練習不是從拍子的起頭來感受「拍（停）拍」，而是從三連音的第三個音（d）來抓住拍子起頭（數字）的唱數，這樣比較容易表現出躍動感。

將三連音的「拍停停」與 「停停拍」組合起來！

基本練習

音軌 46

◉「拍停停」與「停停拍」的基本組合範例

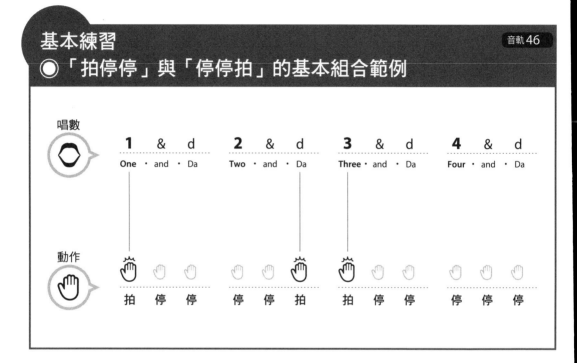

這是一邊唱數「1&d、2&d、3&d、4&d」（三連音），並將「拍（停停）」與「（停停）拍」等組合在一起的節奏應用練習。本頁的基本譜例，是由在「1」、「3」敲打「拍（停停）」構成的大循環，中間加入「（停停）拍」來增添氣勢。

請仔細留意不用拍手的「2」、「4」唱數，用心感受基本的「1～、2～、3～、4～」4/4 拍流程來應對。

如果想要多人練習，與「2」、「4」「拍」的譜例合奏效果最好。

將三連音的「拍停停」與「停停拍」組合起來！

太困難無法完成時，請搭配音軌的唱數，先「練習拍手」就好！

應用練習 1
音軌 47　time 0:00~0:12
◉「拍停停」&「拍停拍」兩次為一組！

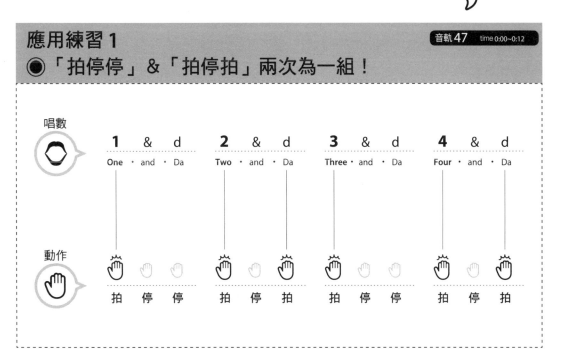

這是一邊唱數「1&d、2&d、3&d、4&d」，並且融合「拍（停停）拍（停）拍」的動作練習。這也是由鼓手演奏搖擺樂（swing music）時，運用的銅鈸節奏（cymbal legato）編成的拍手模式。想要學習爵士樂的搖擺感的人，請好好練習。熟悉之後，再稍微加強第二拍與第四拍的拍手力道，會更容易抓住節奏感。

將三連音的「拍停停」與「停停拍」組合起來！

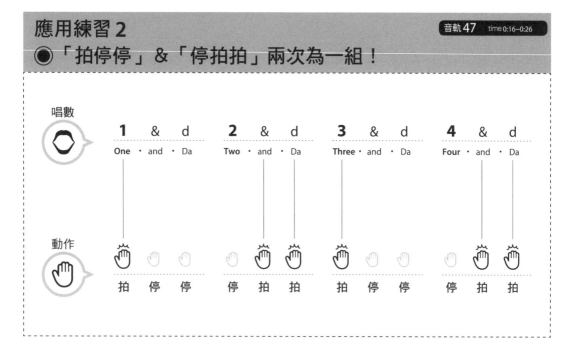

應用練習2　音軌47　time 0:16~0:26
◉「拍停停」&「停拍拍」兩次為一組！

　　這是一邊唱數「1&d、2&d、3&d、4&d」，並且融合「拍（停停）（停）拍拍」的動作練習。練習時請藉由偶數拍的二連拍，帶出奇數拍的起頭拍。這種模式實際上經常出現在曲子當中，容易趕拍，需要注意。請將注意力集中在第一拍與第三拍的唱數上。

將三連音的「拍停停」與「停停拍」組合起來！

應用練習 3
●精準地拍出第二至第三拍的「停停拍」！

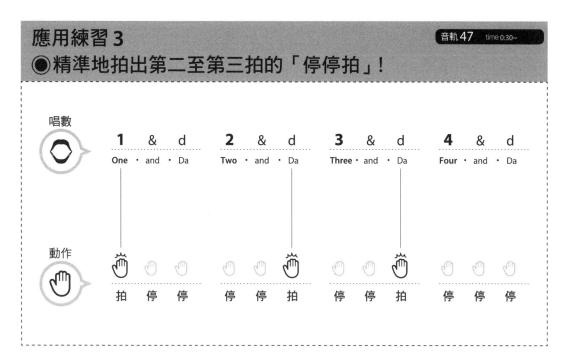

這是一邊唱數「1&d、2&d、3&d、4&d」，並且在第二拍和第三拍「（停停）拍」的動作練習。這種模式經常實際出現在曲子當中，「d」的部分（第二拍和第三拍的拍手部分）容易趕拍，需要注意。練習時請平穩地唱出「3」和「4」，並記得在唱數之前的「d」拍手。

將三連音的「拍停停」與「停停拍」組合起來！

應用練習 4　　　　　　　　　　　　　　　音軌 48　time 0:00~0:12
◉「拍停拍」&「停拍停」兩次為一組！

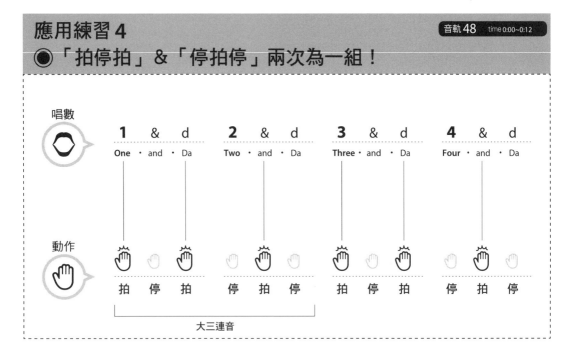

這是一邊唱數「1&d、2&d、3&d、4&d」，並且間隔一個時機拍手的動作練習。這種節奏稱作「二拍三連音」，在二拍當中加入一個大的三連音，經常實際出現在曲子當中，但想精準掌握，難度相當高。請感受著「1、2、3、4」的一小節循環，同時仔細聆聽裡面出現的大三連音（一小節兩次），並且練到能聽清楚。

將三連音的「拍停停」與「停停拍」組合起來！

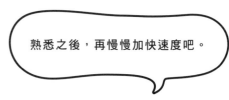
熟悉之後，再慢慢加快速度吧。

應用練習 5
◉拍出充滿非洲高昂感的節奏！
音軌 48　time 0:16~

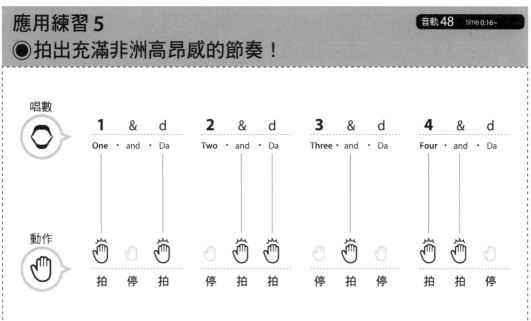

這是一邊唱數「1&d、2&d、3&d、4&d」，並在各種時機拍手的動作練習。是融合非洲的節奏音型所編成的模式，熟悉之後，光是拍手就能得到節奏感充沛的愉快高昂感。除了爵士、搖滾和 R & B，非洲的節奏還大量應用在森巴、雷鬼、騷沙等世界各地的音樂中。本頁的拍手練習，可以讓你體會到節奏的根基。

兩小節為一組，練習三連音的「拍停停」與「停停拍」

基本練習

音軌 49

◉挑戰兩小節為一組的動作練習！

兩小節（兩段）為一組，反覆練習（以下相同）

　　這是一邊唱數「1&d、2&d、3&d、4&d」（三連音），並且融入「拍（停停）」與「（停停）拍」等組合變化的節奏應用練習 Part 2，使用的是較長的樂句（兩小節）。從基本練習流程「拍（停停）」開始，在第二小節加入在「d」拍手的變化。這是一般曲子中常見的節奏，但是進入第二小節以後容易趕拍，要特別小心，訣竅是仔細留意不用拍手的第一小節的「4」與第二小節的「3」的間隔。本練習要優先注意的是準確唱數。

兩小節為一組，練習三連音的「拍停停」與「停停拍」

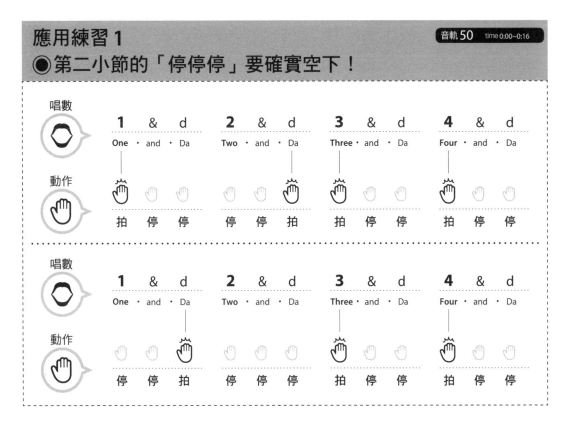

應用練習 1
音軌50　time 0:00~0:16
◉第二小節的「停停停」要確實空下！

第二小節的模式實際上也常出現在曲子中，這部分容易趕拍，需要注意。原因大多出在第二小節的第二拍沉不住氣，急著唱數，導致第三至第四拍的間隔也跟著縮短。練習的時候，第一小節的第三至第四拍，與第二小節的第三至第四拍，請保持一樣的感覺。

兩小節為一組，練習三連音的「拍停停」與「停停拍」

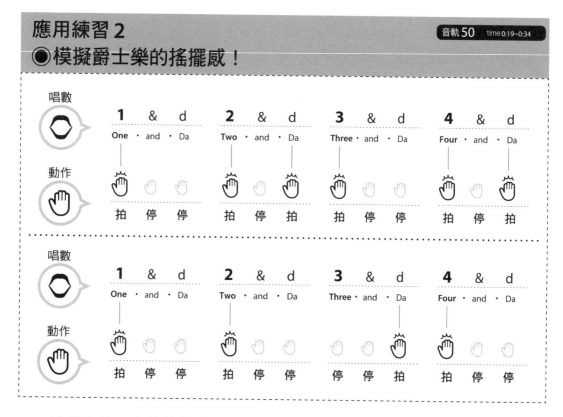

　　這是在第一小節模擬爵士樂的搖擺感，並在第二小節加入變化的動作練習。進入第二小節時，第一小節的圓滑節奏感也不要中斷。稍微加強第二拍與第四拍的拍手力道，會比較容易維持情境。

兩小節為一組，練習三連音的「拍停停」與「停停拍」

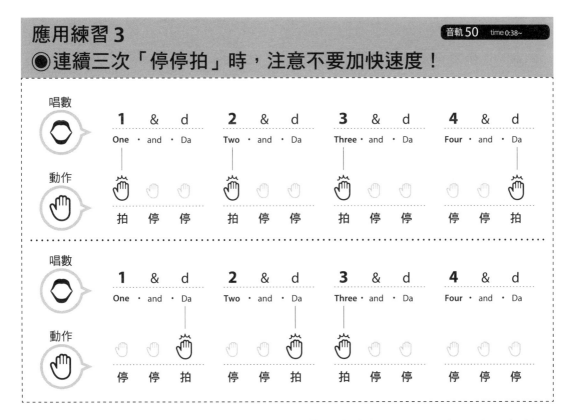

從第一小節的第四拍起，會連續三次「（停停）拍」，這部分容易趕拍，需特別留意。可以想像著史提夫‧汪達的暢銷金曲〈短暫情人〉（*Part-Time Lover*）的節奏來練習，會比較容易掌握躍動感。這也是以黑人音樂知名的摩城唱片所帶起的 shuffle 節奏（譯注：三連音中間的音休止）的代表模式。

兩小節為一組，練習三連音的「拍停停」與「停停拍」

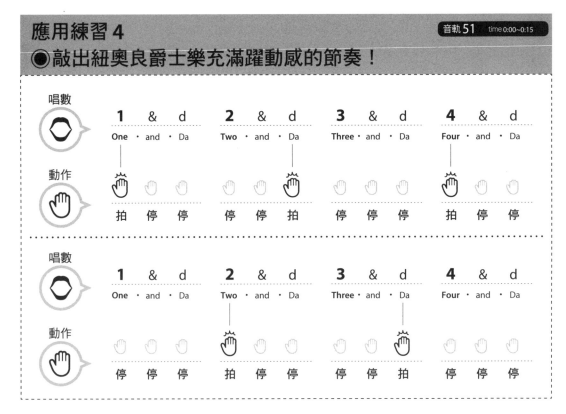

這是混搭「拍（停停）」與「（停停）拍」的動作練習，融合了爵士樂發祥地紐奧良的「第二列（second line）」節奏（譯注：源自於葬禮遊行隊伍中，位於「第二列」的舞者跟隨節奏跳躍起舞）。因此，請想像著跳步般的躍動感來拍手吧。特別留意第二小節不用拍手的第四拍唱數，可幫助你輕鬆掌握整體節奏。

兩小節為一組，練習三連音的「拍停停」與「停停拍」

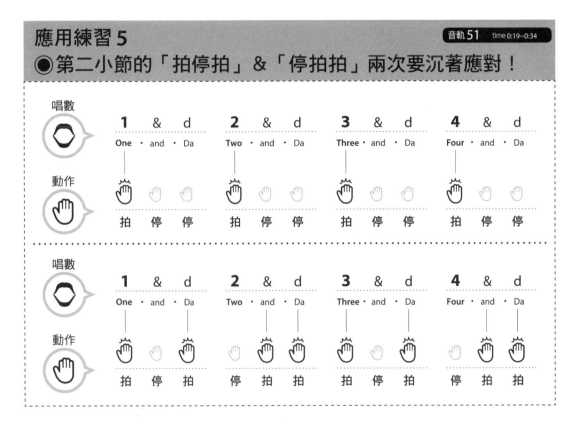

這是第一小節在第一個四分音符的時機拍手，第二小節變化為「拍（停）拍（停）拍拍」的動作練習。訣竅是利用第一小節穩穩地抓住三連音的節奏，延續到第二小節，不可亂掉。第二小節是悠緩、龐大的流動節奏，請小心不要被擾亂了。

兩小節為一組，練習三連音的「拍停停」與「停停拍」

> 熟悉之後，再慢慢加快速度吧。

應用練習 6

音軌 51　time 0:38~

◉挑戰輕快的爵士節奏吧！

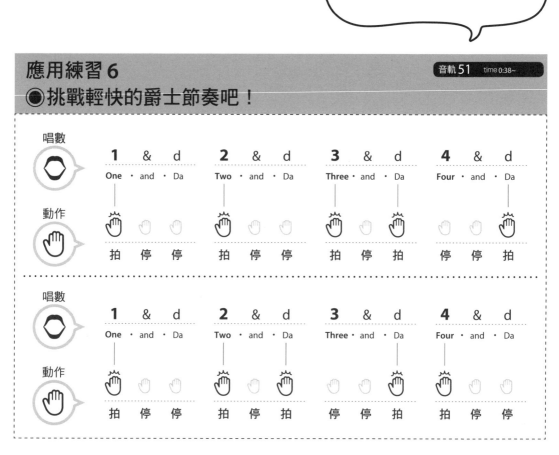

這是模擬爵士樂擬聲吟唱（Scat）的輕快節奏所編成的拍手練習。用打鼓的樂句來比喻的話，它的節奏類似美國搖擺樂之王班尼‧古德曼樂團知名的演奏曲目〈Sing, Sing, Sing〉。這種節奏有時也被稱為「Jungle Beat」。

兩小節為一組，練習三連音的「拍停停」與「停停拍」

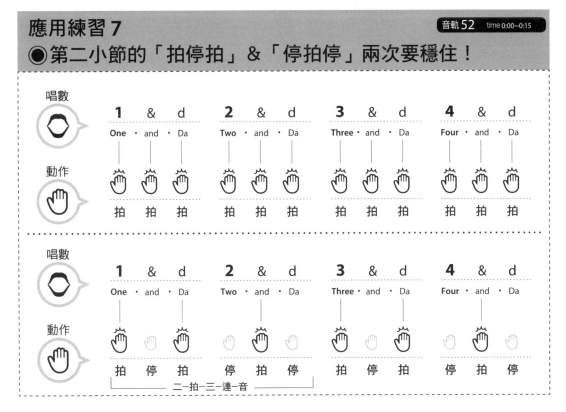

這是第一小節連續「拍拍拍」地打出三連音，第二小節改成每隔一個間隔拍手，打出二拍三連音的動作練習。重點在於進入二拍三連音後，也要維持基本的三連音節奏。練習時請好好感覺不用拍手的數字部分，也就是第二小節的第二拍與第四拍唱數。

【體內節拍器】訓練 12

兩小節為一組，練習三連音的「拍停停」與「停停拍」

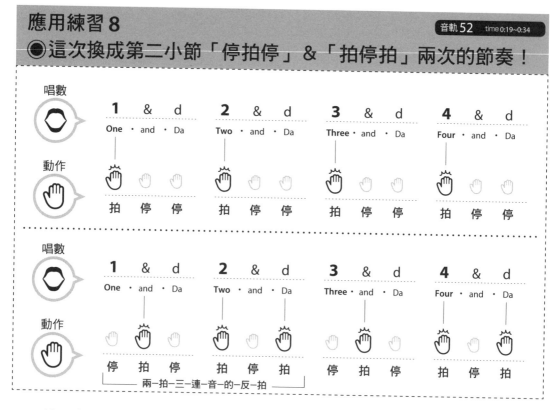

這是第一小節在四分音符的時機拍手，第二小節從三連音的第二個音開始，每隔一個間隔拍手的動作練習。像第二小節這樣的節奏俗稱為「兩拍三連音的反拍」，實際上經常出現在曲子裡。唱數數字的「2」、「4」剛好都要拍手，可以藉此穩住節奏。

兩小節為一組，練習三連音的「拍停停」與「停停拍」

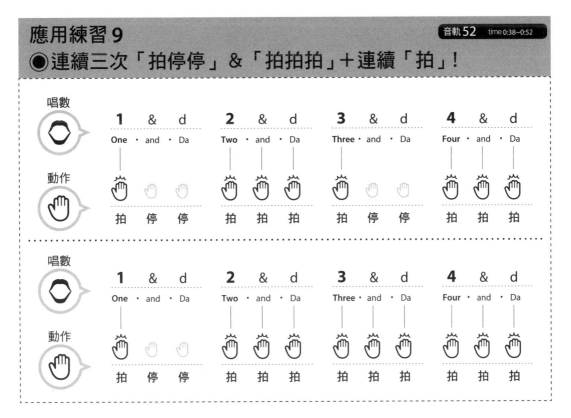

這是混搭「拍（停停）」與「拍拍拍」的動作練習，請想像著《水戶黃門》主題曲的節奏來練習。訣竅是感受「拍拍拍」通往下一個起頭拍的「拍」所形成的四連拍流暢感，並在「拍（停停）」的地方不忘三連音的節奏感。

兩小節為一組，練習三連音的「拍停停」與「停停拍」

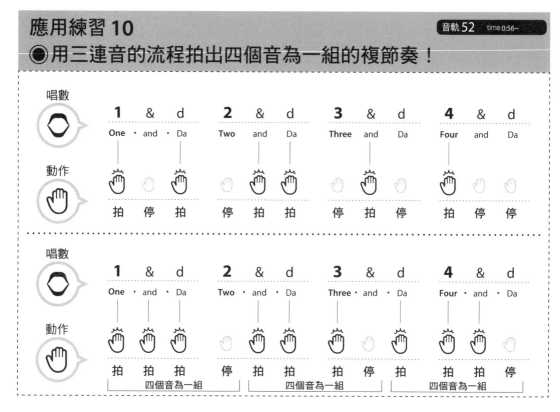

這是非洲節奏的變化型。第二小節乍看不太好理解，其實就是由三連拍與一個間隔的休止組成的四個音節來反覆循環。也就是說，在三連音當中編入了四個音的循環，同時進行兩種節奏，這就叫做「複節奏」，是非洲節奏常見的手法，很適合用來訓練節奏感！如果反覆練習整套會感到吃力，不妨先從練熟第二小節開始吧。

綜合練習⑪

音軌53

一邊唱數「1&d、2&d、3&d、4&d」，一邊練習拍出日本童謠〈雪〉的節奏。
拍手時請想像著「下雪了～」的歌詞和旋律來練習。

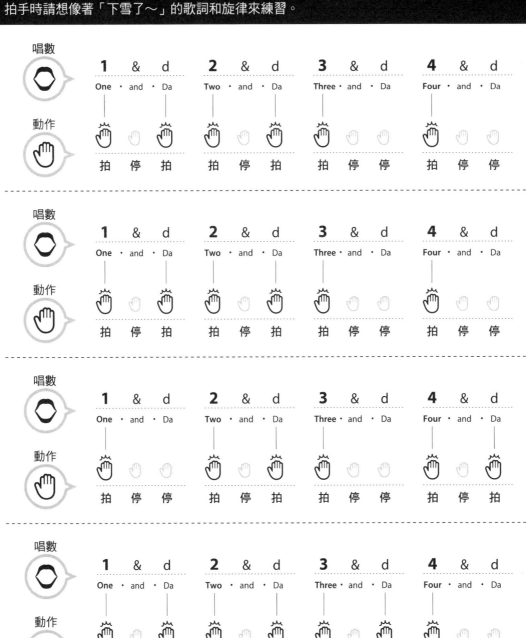

綜合練習⑫

音軌 54

這是模擬日本童謠〈軌道綿延，通向任何地方〉的節奏所編成的動作練習。
附帶一提，這首曲子翻唱自非洲民謠，所以節奏也受到爵士樂的影響。

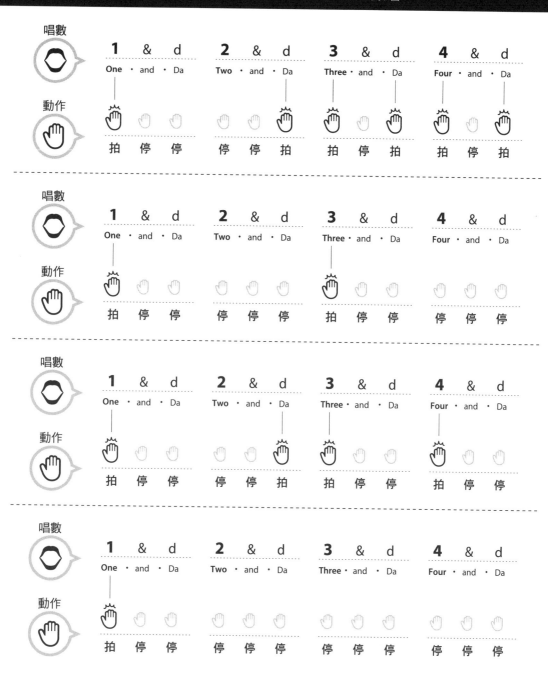

※ 請反覆練習本頁的模式。

綜合練習⑬

這是模擬史提夫‧汪達的代表曲〈Isn't She Lovely?〉的節奏所編成的動作練習。
前半段跳躍式的節奏是根據「shuffle」節奏所寫，後半段則參考了小節的模式。

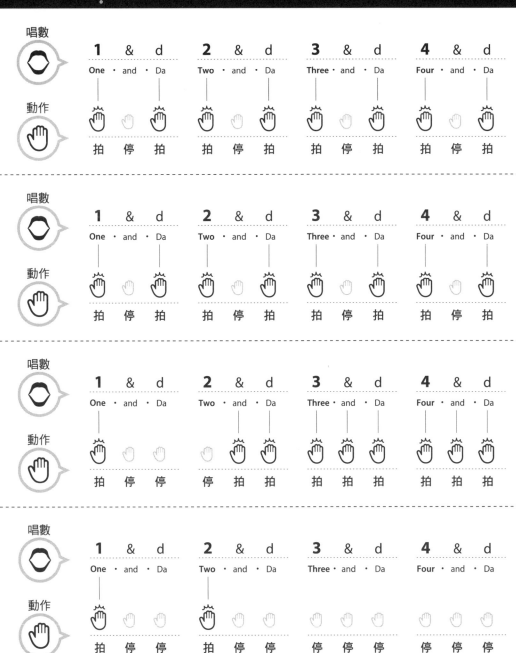

※ 請反覆練習本頁的模式。

綜合練習⑭

音軌 56

這是模擬「深紫」的〈Black Knight〉中出現的節奏所編的。
感受「shuffle」的跳躍感，輕快地拍手吧！請一定要好好感受後半段的漫長休止喔。

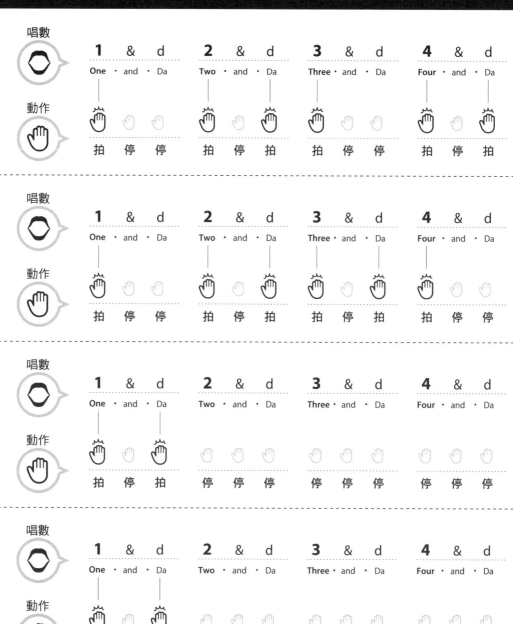

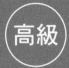

高級

學會唱數更複雜的「體內節拍器」

···

～拍拍拍拍＝十六分音符～

用以下唱數來練習

4/4的「拍拍拍拍」：1e&d、 2e&d、 3e&d、 4e&d

4/4 的「拍拍拍拍」

基本練習

音軌 57

◉實際感受並且習慣「拍拍拍拍」的細緻節奏！

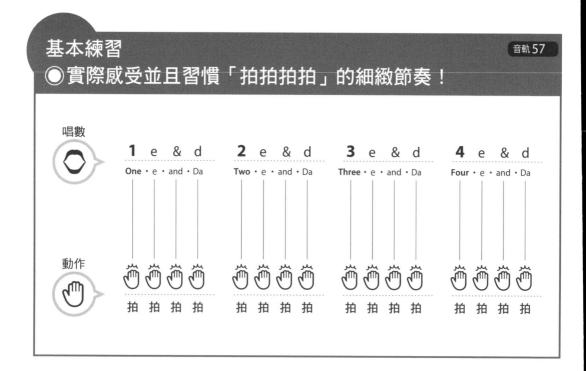

唱數

動作

這是一邊唱數「1e&d、2e&d、3e&d、4e&d（One e and Da、Two e and Da、Three e and Da、Four e and Da）」（十六分音符），一邊「拍拍拍拍」的動作練習。當中含有構成 R & B 和舞蹈音樂等基本節奏的 16 beat 音感，比前面教過的節奏分得更細，採用拍手或單手拍打來練習的人，千萬不要勉強，從慢速開始吧。若想加快速度，可以運用雙手左右交替拍打（比方說，「拍拍拍拍」用「右左右左」的方式敲）。順暢地唸出數字後面的「e&d」也很重要！

應用練習 1
●只在唱數的數字部分拍手！

音軌 58　time 0:00~0:16

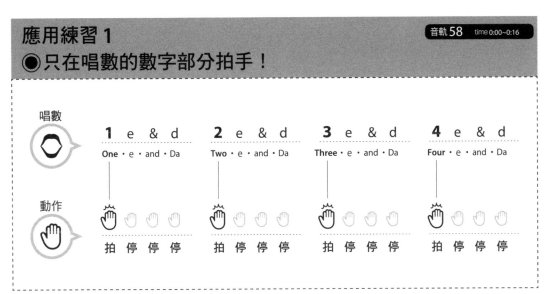

練習使用最「清脆響亮」的方式敲奏。

應用練習 2
●只在「2」和「4」的數字部分拍手！

音軌 58　time 0:17~0:32

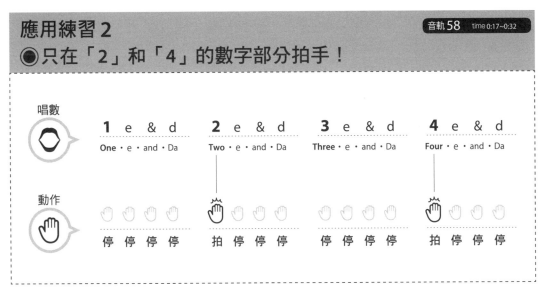

練習只在第二拍與第四拍的起頭拍拍手。

4/4的「拍拍拍拍」

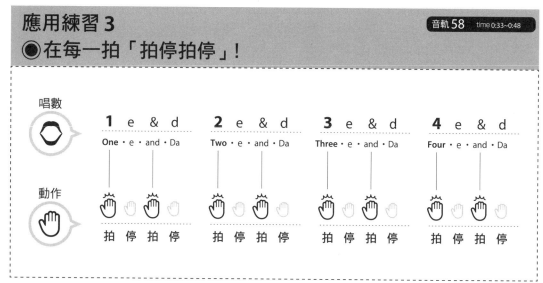

不用拍手的地方，請用清亮的嗓音唱出「e」與「Da」。

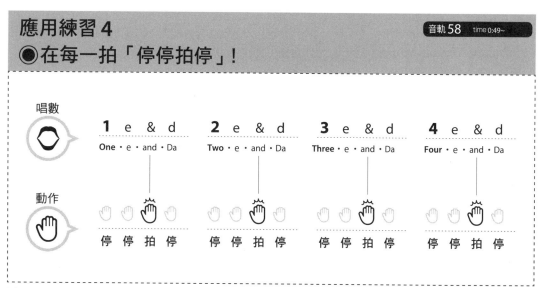

這是需要搭配嘻哈音樂、舞蹈等更細緻的節奏時，一定會用到的拍手模式。

4/4的「拍拍拍拍」

應用練習 5
音軌 59　time 0:00~0:16

◉「拍拍拍拍」和「拍停停停」兩種模式為一組！

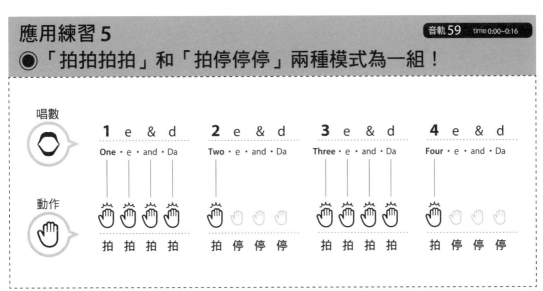

只有起頭拍需要拍手的地方，也要確實唱數，延續「拍拍拍拍」的流動感。

應用練習 6
音軌 59　time 0:17~0:32

◉「拍拍拍拍」和「拍停拍停」兩種模式為一組！

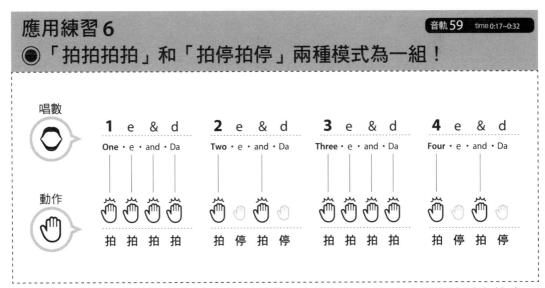

在一拍之中同時意識到「拍拍拍拍」與「拍（停）拍（停）」，有助於穩定節奏。

4/4的「拍拍拍拍」

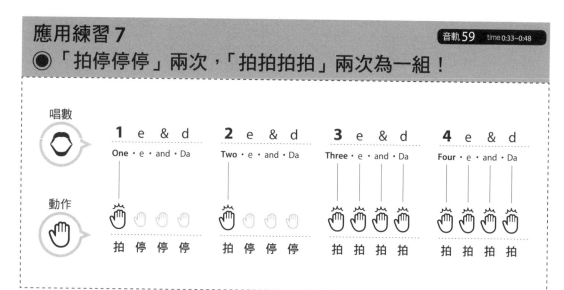

這是很容易亂掉的節奏。「拍（停停停）」時，也要好好感受「拍拍拍拍」的流動感喔。

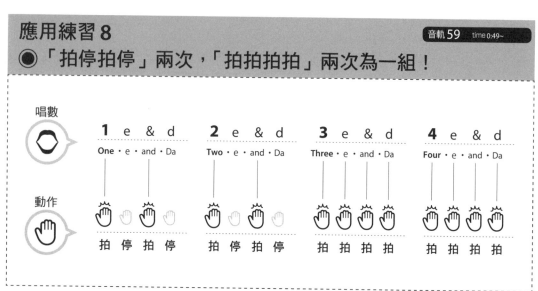

這個也很容易亂掉。需要停止的拍子，也要好好感受「拍拍拍拍」的流動感喔。

應用練習 9
◉「拍停拍拍」和「停停停停」兩次為一組！

音軌 60　time 0:00~0:16

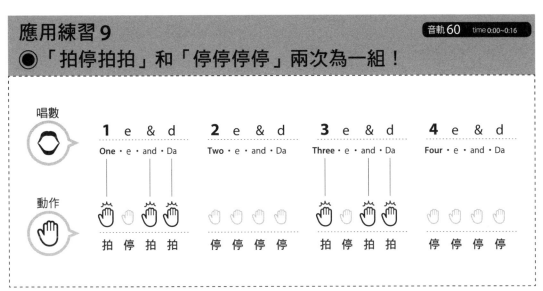

這個「拍（停）拍拍」也是常出現的重要節奏。請清晰地唱出「2」與「4」。

應用練習 10
◉「拍停停停」&「拍停拍拍」兩次為一組！

音軌 60　time 0:17~0:32

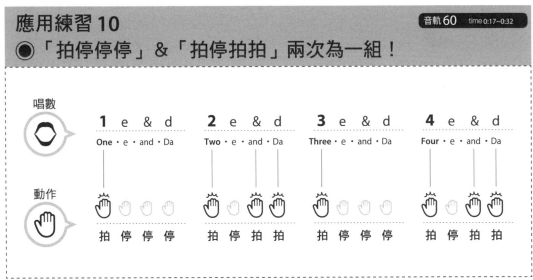

把偶數拍的「拍拍」與奇數拍起頭的「拍」當作三連音，感受舒適的節奏吧。

4/4的「拍拍拍拍」

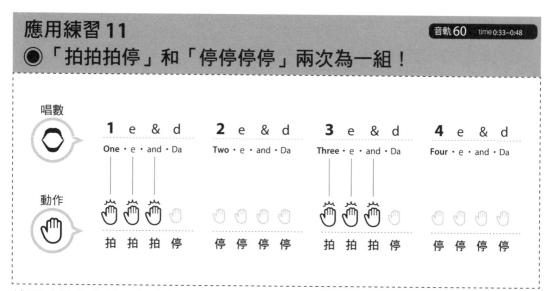

練習時請留意第三個「拍」要對齊「&」的位置。

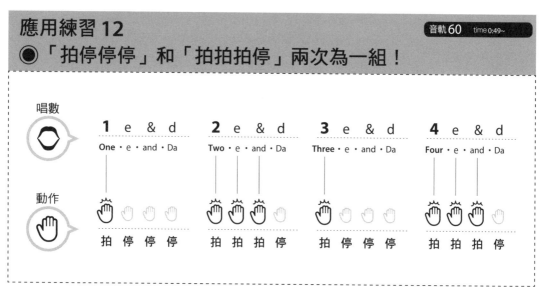

拍手時確實留意著「&」的位置，有助於穩定節奏。

熟練「拍拍拍拍」的第二個音與第四個音

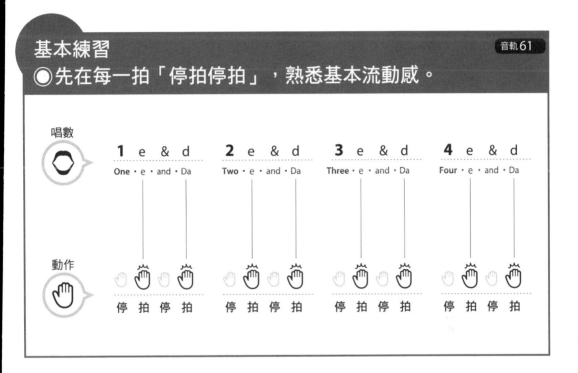

這是一邊唱數「1e&d、2e&d、3e&d、4e&d（One e and Da、Two e and Da、Three e and Da、Four e and Da）」（十六分音符），一邊「（停）拍（停）拍」的動作練習。本「訓練 14」所強調的「（停）拍」的時機，在音樂術語叫做「十六分音符的反拍」，是難度相當高的節奏。好好磨練這種感覺，可以更加瞭解十六分音符，進而提升節奏感。

基本練習的內容是連續敲奏「（停）拍」。要先習慣這種節奏，才有可能正確掌握節拍。練習時請先放慢速度，好好感受拍子與數字的相對位置。如果覺得太難，不妨先練習 p.126 ～ p.131 的樂句後再回來挑戰。

熟練「拍拍拍拍」的第二個音與第四個音

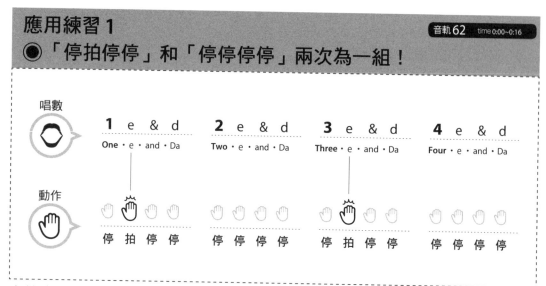

有許多人不擅長掌握「停拍停停」的時機,這是很重要的節奏。

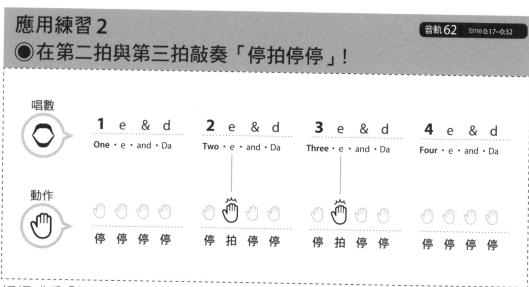

好好感受「拍」之後的「&」,能使節奏變得更加流暢。

熟練「拍拍拍拍」的第二個音與第四個音

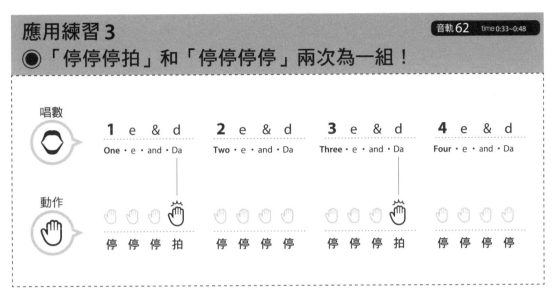

好好感受緊接在「拍」後面的「2」、「4」唱數，有助於提升穩定感。

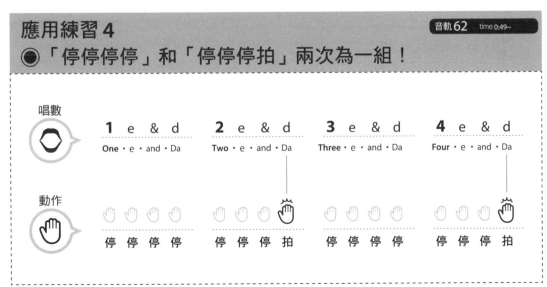

「停停停拍」雖然和上面一樣，但請感受在不同地方拍手所產生的音感差異。

熟練「拍拍拍拍」的第二個音與第四個音

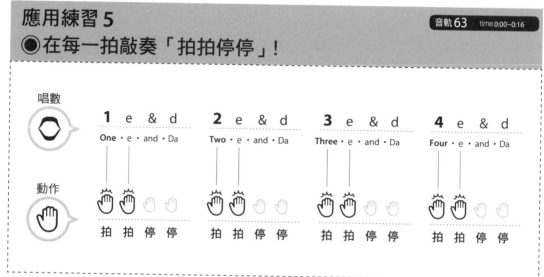

不容易穩住的節奏之一。能否好好感受緊接在拍手之後的「&」是關鍵。

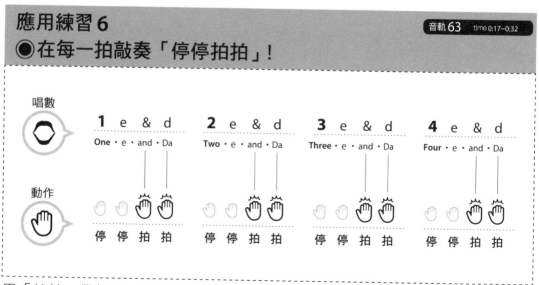

用「拍拍」帶起下一拍的數字唱數，就能掌握舒適的節奏。

熟練「拍拍拍拍」的第二個音與第四個音

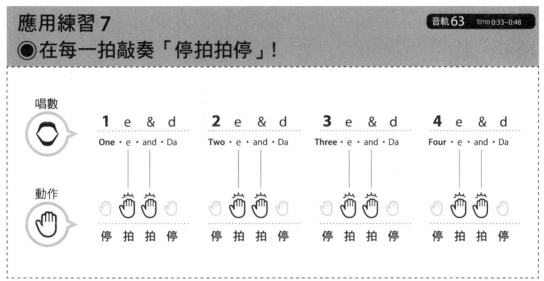

用力想著「&」的時機，把它前面的「e」當成開場，拍兩次手。

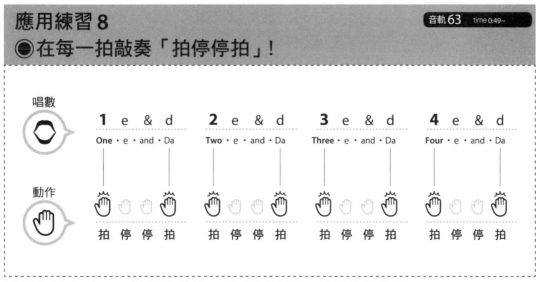

建議利用在「Da」拍手的時機，帶出通往下一拍數字的氣勢。

熟練「拍拍拍拍」的第二個音與第四個音

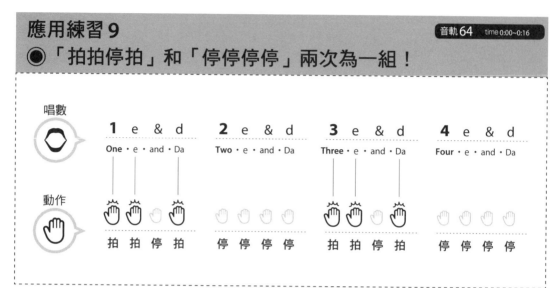

「拍拍停拍」容易趕拍，需要注意。訣竅是確實唱出「&」和「數字」。

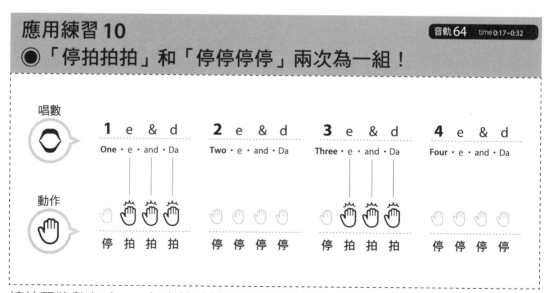

請練習將數字（1、3）和拍手聲準確地畫分為四等份。

熟練「拍拍拍拍」的第二個音與第四個音

應用練習 11
◉連續敲奏「e」和「d」的動作練習！

音軌 64 　time 0:33~0:48

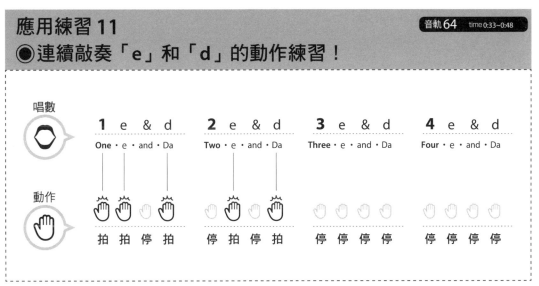

練習在第一拍與第二拍敲奏十六分音符的第二個音與第四個音。

應用練習 12
◉「停拍停拍」和「停停停停」兩次為一組！

音軌 64 　time 0:49~

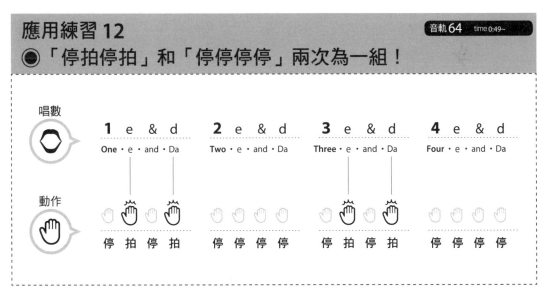

穩住最大的「1、2、3、4」唱數過程，不要被「（停）拍（停）拍」擾亂了。

【體內節拍器】訓練 15
學習結合「拍停」與「停拍」的複雜節奏

基本練習　音軌 65
◉ 注意第二拍的「停停停拍」！

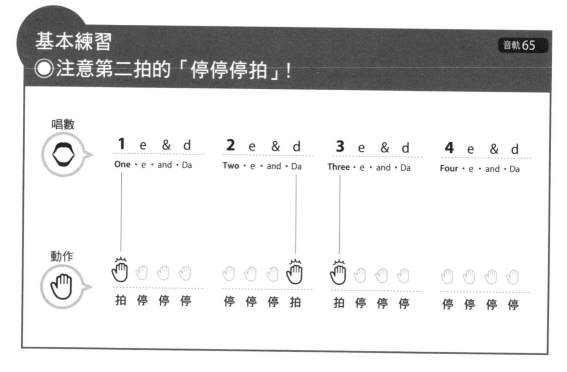

唱數

1 e & d　2 e & d　3 e & d　4 e & d
One · e · and · Da　Two · e · and · Da　Three · e · and · Da　Four · e · and · Da

動作

拍 停 停 停　停 停 停 拍　拍 停 停 停　停 停 停 停

這是一邊唱數「1e&d、2e&d、3e&d、4e&d（One e and Da、Two e and Da、Three e and Da、Four e and Da）」（十六分音符），並且加入「拍（停）」與「（停）拍」等組合變化的動作練習。基本練習主要利用在「1」、「3」拍手來感受大循環，並在第二拍的「d」加入拍手，以增添節奏的氣勢。這個「（停停停）拍」的時機容易趕拍，要特別注意。如果只有這裡會趕拍，不妨用集氣的心情來應對吧！多人練習時，可搭配在 p.119 的應用練習 2 介紹過的「2」、「4」拍手（拍停停停），會有很好的效果。

132

學習結合「拍停」與「停拍」的複雜節奏

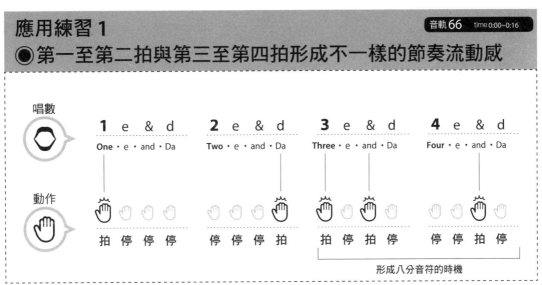

應用練習 1
音軌66　time 0:00~0:16
◉ 第一至第二拍與第三至第四拍形成不一樣的節奏流動感

這是第一至第二拍的流動（十六分音符）與第三至第四拍的流動（八分音符）
混搭的動作練習。

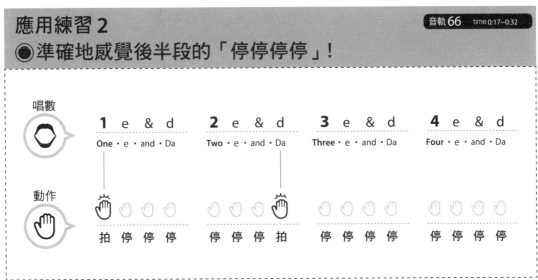

應用練習 2
音軌66　time 0:17~0:32
◉ 準確地感覺後半段的「停停停停」！

重點在於不用拍手的第三拍與第四拍，請仔細唱數。

學習結合「拍停」與「停拍」的複雜節奏

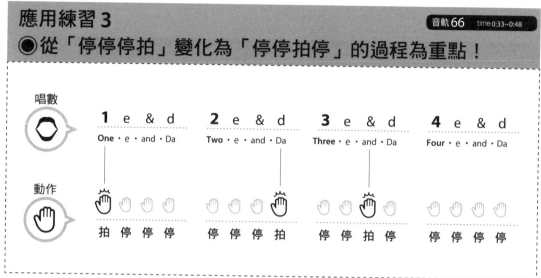

應用練習 3
音軌 66　time 0:33~0:48
◉從「停停停拍」變化為「停停拍停」的過程為重點！

練習時請想像在第二拍的「拍」起跳，並在第三拍的「拍」著地。

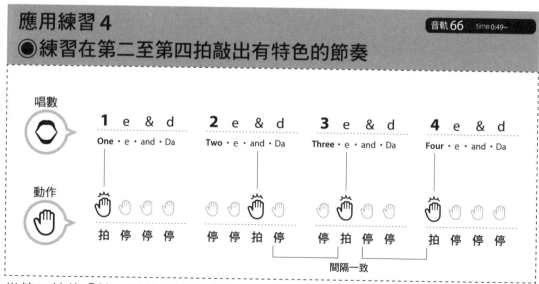

應用練習 4
音軌 66　time 0:49~
◉練習在第二至第四拍敲出有特色的節奏

從第二拍的「拍」到第四拍的「拍」，間隔是一致的。

學習結合「拍停」與「停拍」的複雜節奏

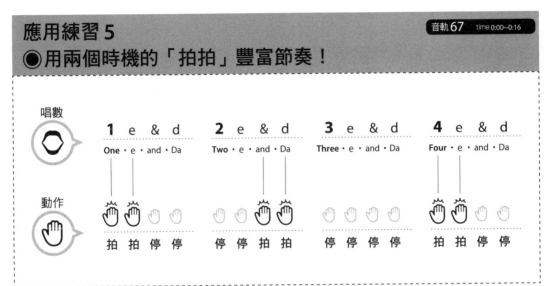

「拍拍停停」與「停停拍拍」。訣竅是清脆地敲響二連拍的第二個「拍」。

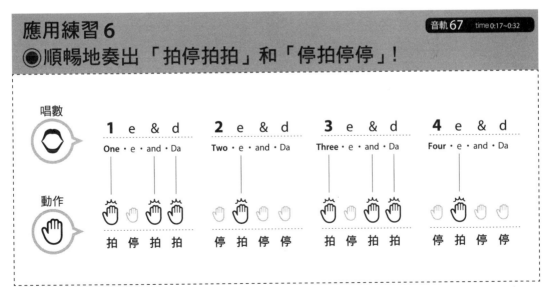

這種節奏類似英國搖滾樂團「齊柏林飛船」的〈移民之歌〉（Immigrant Song）。

學習結合「拍停」與「停拍」的複雜節奏

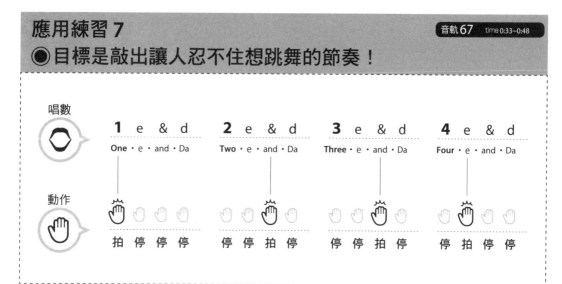

與美國樂團「C+C Music Factory」的〈Everybody Dance Now!〉同類型的節奏。

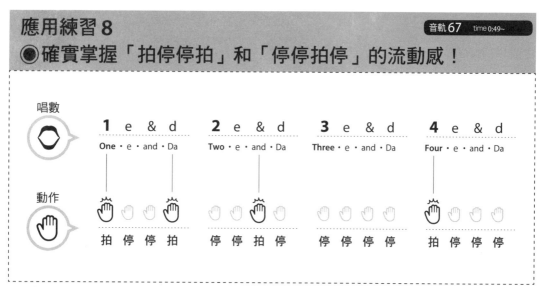

重點在於第一拍最後的「拍」與第二拍的「2」要正確銜接。

學習結合「拍停」與「停拍」的複雜節奏

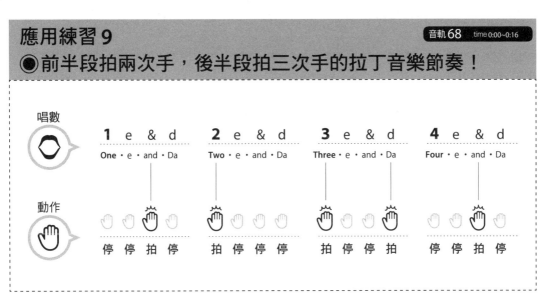

這是一種組成騷莎等曲子的基本節奏，叫做「clave 節奏」，上面這個屬於「2-3 的 clave」(譯注：clave 由兩個小節所構成，數字表示一小節有幾個打點，2-3 就是從一小節有兩個打點的地方開始)。

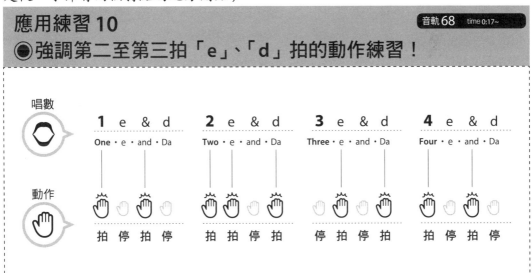

重點在於第二至第三拍連續在「e」、「d」拍手的地方是否順暢。

學習更多結合「拍停」與「停拍」的複雜節奏

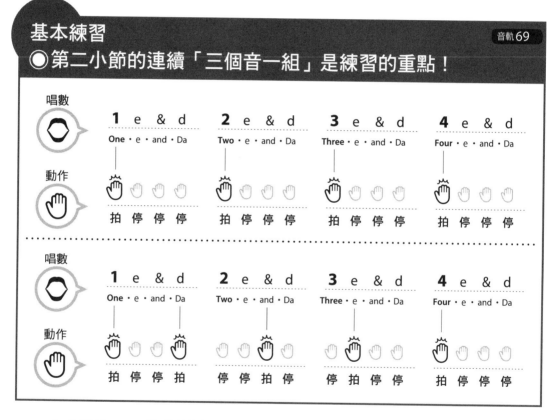

音軌 69

基本練習

◎ 第二小節的連續「三個音一組」是練習的重點！

本「訓練 16」是「訓練 15」的應用篇，這次要介紹比較長的樂句（兩小節）。基本練習的重點在於第二小節連續「拍手、休止、休止」（把三個音看成一組）的循環。這是一般曲子當中經常出現的節奏，要精準掌握，意外地困難。請在第一小節只需要單純地「拍（停停停）」（四等份拍手）時，就牢牢記住唱數的每一個環節，將這個節奏穩穩地帶向第二小節吧。

學習更多結合「拍停」與「停拍」的複雜節奏

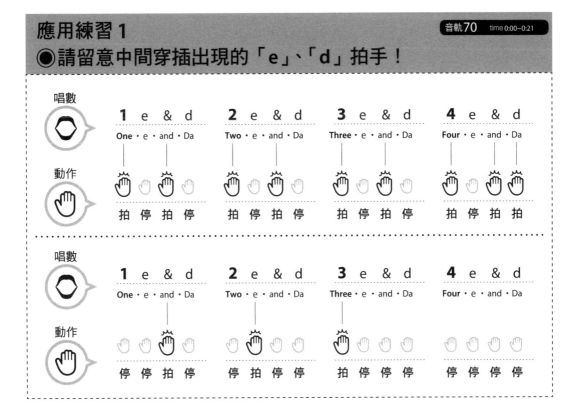

這是第一小節直到第三拍都「拍（停）拍（停）」（八分音符的時機），從第四小節開始到第二小節，改成強調「e」、「d」拍手的動作練習。第二小節是實際上常出現在曲子中的節奏，容易趕拍，需要注意。用延續第一小節拍手氣勢的心情來練習第二小節，有助於穩定節奏。

學習更多結合「拍停」與「停拍」的複雜節奏

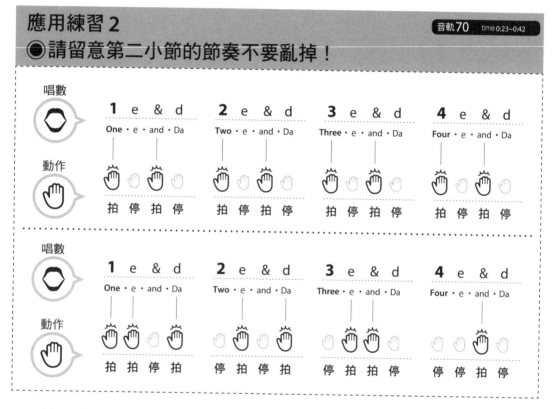

應用練習2 | 音軌70 time 0:23~0:42
◉請留意第二小節的節奏不要亂掉！

　　這是第一小節「拍（停）拍（停）」（八分音符的時機），第二小節強調「e」、「d」拍手的動作練習。可以想像著傳說級貝斯手傑可‧帕斯透瑞斯（Jaco Pastorius）知名的表演主題曲〈The Chicken〉結尾的樂句節奏來練習。請注意，第二小節的速度不要變得比第一小節還快，練習時多多留意數字部分的唱數吧。

學習更多結合「拍停」與「停拍」的複雜節奏

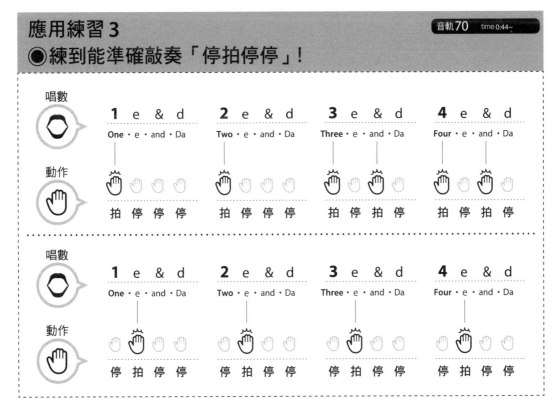

這是第一小節隨著四分音符變化為八分音符的時機增加拍手頻率，並在第二小節改成連續「（停）拍（停停）」的動作練習。不擅長第二小節模式的人應該很多，所以更要趁機把準度練好。俐落響亮地拍手，仔細聆聽前後的唱數聲為重點。

學習更多結合「拍停」與「停拍」的複雜節奏

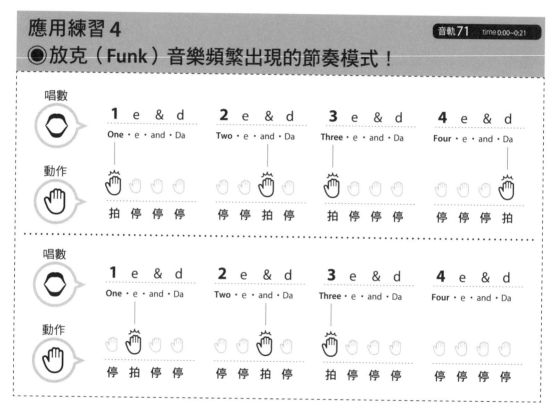

這是從第一小節最後的拍手通往第二小節第一個拍手時，強調「e」和「d」拍手的動作練習。這種節奏時常能在放克音樂中聽見，只要能表現出驚險的躍動感就算成功了。好好留意第二小節的「1」唱數，有助於穩定節奏。

學習更多結合「拍停」與「停拍」的複雜節奏

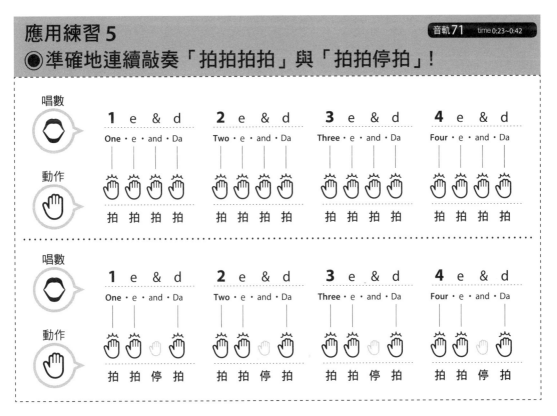

這是第一小節連續「拍拍拍拍」，第二小節反覆「拍拍（停）拍」的動作練習。第二小節不是在拍手的地方集中注意力，而是要仔細聆聽不用拍手的「&」的唱數聲調，如此一來，就能感受到第二小節的一致性。如同前面說的，「拍拍（停）拍」是掌握十六分音符的重要節奏。

學習更多結合「拍停」與「停拍」的複雜節奏

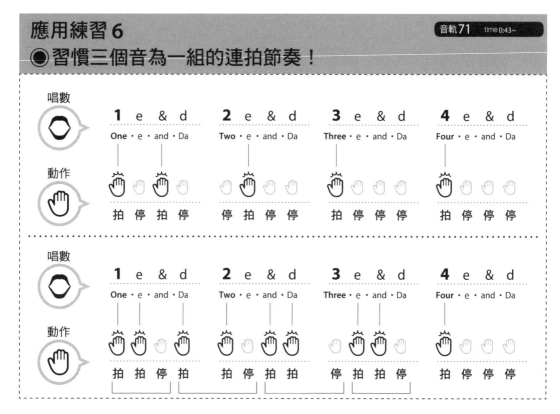

這是將三個音視為一個段落的「兼用型」動作練習。重點在於第二小節由「拍手、拍手、休止」這種「連拍兩次＋休息一個音」的節奏模式。像這樣將本來由四個循環組成的「拍拍拍拍」看成三個音（拍拍停）的手法其實很常見，如果能從中感受到原本分成四等份的 4/4 流程，節奏也會變得更加穩定喔。

學習更多結合「拍停」與「停拍」的複雜節奏

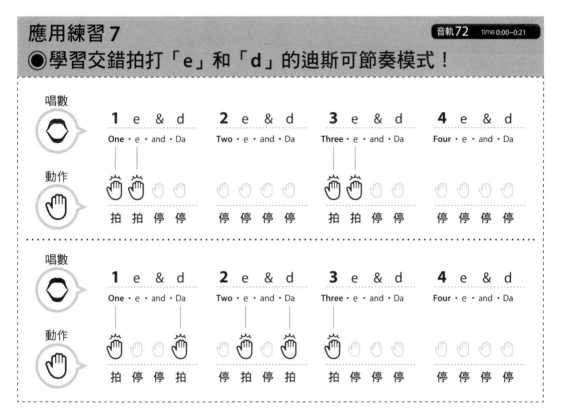

這是第一小節在奇數拍「拍拍（停停）」，第二小節改成在第一至第二拍強調十六分音符「e」、「d」拍的動作練習。第二小節是舞廳音樂常用的節奏，拍手間隔容易縮短，需要注意。訣竅是在練習時好好留意不用拍手的「&」時機。

學習更多結合「拍停」與「停拍」的複雜節奏

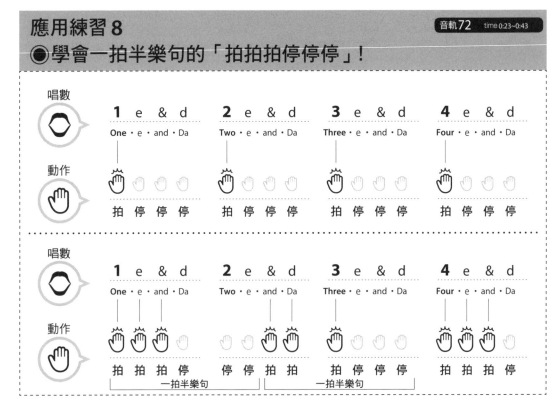

這是第一小節敲奏「拍（停停停）」（四分音符），第二小節改成「拍拍拍」三連拍節奏模式的動作練習。要注意的是，這裡的三連拍分成從起頭拍（數字）開始的類型，以及從「&」開始的類型，兩者交替出現。這裡不太好懂，我再詳細說明一下，也就是說，從第一個「拍拍拍」到下一個「拍拍拍」之間（拍拍拍停停停），長度是**一拍＋半拍**。這種樂句就叫**一拍半樂句**。

學習更多結合「拍停」與「停拍」的複雜節奏

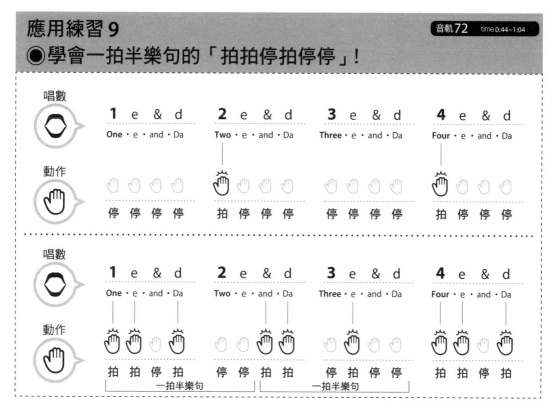

　　這是第一小節敲奏第二拍與第四拍（back beat），第二小節「拍拍（停）拍（停停）」並且反覆不斷的動作練習。「拍拍（停）拍（停停）」跟上題一樣，長度屬於一拍半樂句。一拍半樂句實際上常出現在曲子中，是增強節奏表現的方法。只要牢牢抓住四分音符的流程（1、2、3、4），就可以搭配其他節奏來合奏了。

學習更多結合「拍停」與「停拍」的複雜節奏

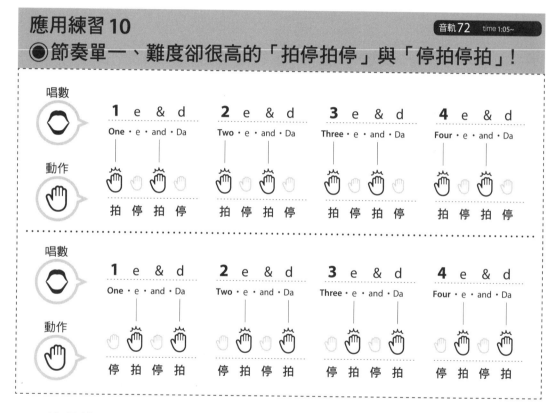

這是第一小節「拍（停）拍（停）」（八分音符），第二小節「（停）拍（停）拍」（十六分音符），強調「e」、「d」拍手的動作練習。是內容單一，但是想練到爐火純青很困難的深奧節奏。

當你感覺自己能精準地抓住這個節奏，表示體內節拍器和節奏感已經大幅提升了！練習的要訣只有一個，就是保持穩定的唱數。

※ 請反覆練習本頁的模式。

綜合練習⑮

這是模擬日本童謠〈橡實滾啊滾〉的節奏所編成的動作練習。
請想像著「橡實滾啊滾～」的節奏來練習吧。

唱數

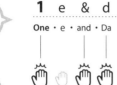
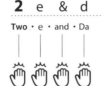
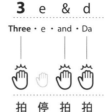

1 e & d	2 e & d	3 e & d	4 e & d
One · e · and · Da	Two · e · and · Da	Three · e · and · Da	Four · e · and · Da

動作

拍　停　拍　拍　　拍　拍　拍　拍　　拍　停　拍　拍　　拍　停　停　停

唱數

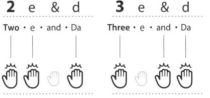
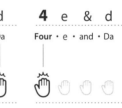

1 e & d	2 e & d	3 e & d	4 e & d
One · e · and · Da	Two · e · and · Da	Three · e · and · Da	Four · e · and · Da

動作

拍　拍　拍　拍　　拍　拍　停　拍　　拍　停　拍　拍　　拍　停　停　停

唱數

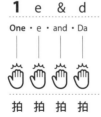
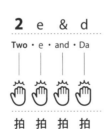
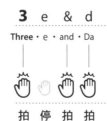
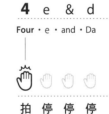

1 e & d	2 e & d	3 e & d	4 e & d
One · e · and · Da	Two · e · and · Da	Three · e · and · Da	Four · e · and · Da

動作

拍　拍　拍　拍　　拍　拍　拍　拍　　拍　停　拍　拍　　拍　停　停　停

唱數

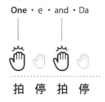
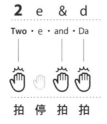

1 e & d	2 e & d	3 e & d	4 e & d
One · e · and · Da	Two · e · and · Da	Three · e · and · Da	Four · e · and · Da

動作

拍　停　拍　停　　拍　停　拍　拍　　拍　拍　拍　拍　　拍　停　停　停

綜合練習⑯　音軌74

這是模擬艾瑞克 克萊普頓曾翻唱的名曲〈I Shot The Sheriff〉的節奏所編成的動作練習。
前半段的拍手帶有雷鬼風格，後半段則是實際出現在小節中的節奏。

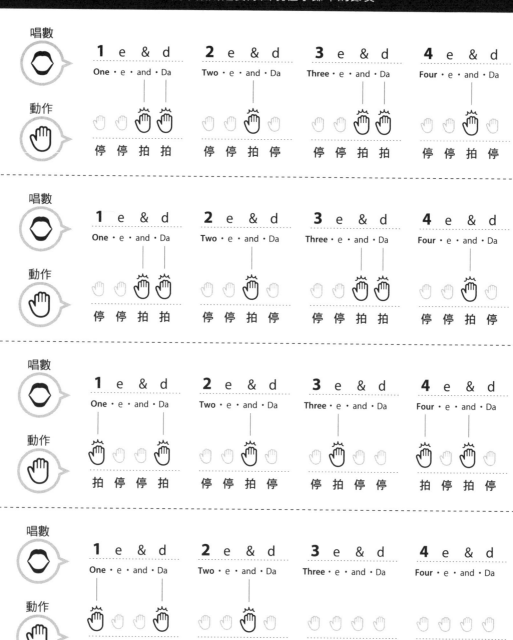

※ 請反覆練習本頁的模式。

綜合練習⑰

音軌75

這是模擬日本的融合爵士樂（Jazz fusion）樂團「Casiopea」代表曲〈ASAYAKE〉（譯注：朝霞）的吉他節奏所編成的動作練習。請練到可以漂亮拍出加入許多十六音符「e」、「d」拍的困難節奏。

唱數

1 e & d　**2** e & d　**3** e & d　**4** e & d
One・e・and・Da　Two・e・and・Da　Three・e・and・Da　Four・e・and・Da

動作

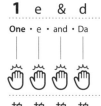 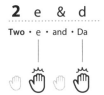 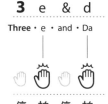

拍　拍　拍　拍　　停　拍　停　拍　　停　拍　停　拍　　停　停　停　停

唱數

1 e & d　**2** e & d　**3** e & d　**4** e & d
One・e・and・Da　Two・e・and・Da　Three・e・and・Da　Four・e・and・Da

動作

 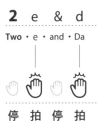 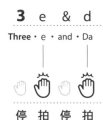 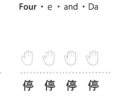

拍　拍　拍　拍　　停　拍　停　拍　　停　拍　停　拍　　停　停　停　停

唱數

1 e & d　**2** e & d　**3** e & d　**4** e & d
One・e・and・Da　Two・e・and・Da　Three・e・and・Da　Four・e・and・Da

動作

拍　停　停　拍　　停　停　停　停　　拍　停　停　拍　　停　停　停　停

唱數

1 e & d　**2** e & d　**3** e & d　**4** e & d
One・e・and・Da　Two・e・and・Da　Three・e・and・Da　Four・e・and・Da

動作

拍　停　停　拍　　停　停　停　停　　停　停　停　停　　停　停　停　停

151

綜合練習⑱ 音軌76

這是模擬日本樂團「Golden Bomber」的暢銷金曲〈娘娘腔〉的節奏所編成的動作練習。
反覆「拍拍拍拍拍停」的地方是一拍半樂句。

唱數

1 e & d　　**2** e & d　　**3** e & d　　**4** e & d

One・e・and・Da　　Two・e・and・Da　　Three・e・and・Da　　Four・e・and・Da

動作

拍　拍　拍　拍　　拍　停　拍　拍　　拍　拍　拍　停　　拍　拍　拍　拍

└─── 一拍半樂句 ───┘└─── 一拍半樂句 ───┘└── 一拍半 ──

唱數

1 e & d　　**2** e & d　　**3** e & d　　**4** e & d

One・e・and・Da　　Two・e・and・Da　　Three・e・and・Da　　Four・e・and・Da

動作

拍　停　停　停　　停　停　停　停　　拍　停　停　拍　　停　停　拍　停

└樂句┘

唱數

1 e & d　　**2** e & d　　**3** e & d　　**4** e & d

One・e・and・Da　　Two・e・and・Da　　Three・e・and・Da　　Four・e・and・Da

動作

拍　停　停　停　　停　拍　拍　　拍　停　停　停　　停　停　停　停

拍　停　停　停　　停　拍　拍　　拍　停　停　停　　停　停　停　停

唱數

1 e & d　　**2** e & d　　**3** e & d　　**4** e & d

One・e・and・Da　　Two・e・and・Da　　Three・e・and・Da　　Four・e・and・Da

動作

停　停　停　停　　停　停　停　停　　停　停　停　停　　停　停　停　停

綜合練習⑲

音軌77

這是模擬〈魯邦三世主題曲 '78〉的前奏所編成的動作練習。
好好感受前半段第二小節「拍拍」的前後數字唱數，是本練習的重點。

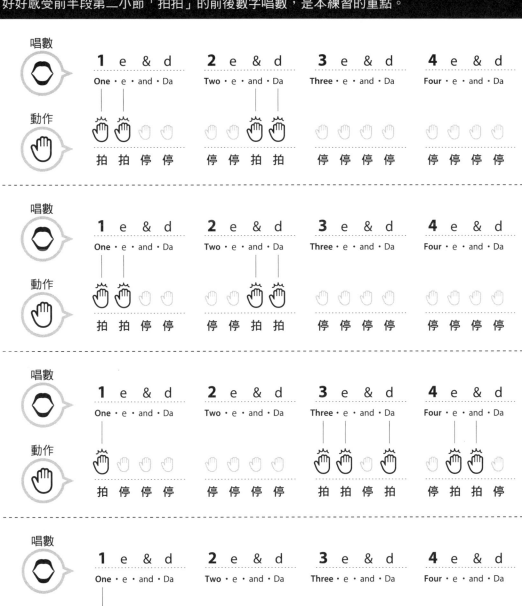

想要讓節奏感變得更好！
邊敲奏四分音符，邊喊出拍手口訣

試試看反過來練習吧。用手**拍出基本的四分音符，**同時用嘴巴喊出「叭」或「（嗯）叭」**（譜例）**。最重要的是，使用大臂的力量來拍手。配合拍手聲，運用丹田唱出「叭」，如此一來就能發揮效果。拍手時可能會被聲音擾亂，變得動作不順暢，要特別留意。代表停止的「嗯」不唱也可以，用順暢的方式練習吧。再講一個世界知名鼓手的小趣聞，某天相關人士去找他開會時，他正在專注練習最基本的四分音符。察覺對方好奇的注視，鼓手說：「看起來是很簡單的練習對吧？但我的腦中同時有許多複雜的音符在響喔。」用極端的方式來比喻：**一邊用全身感受四分音符，一邊實際演奏；與反過來一邊演奏簡單的四分音符，一邊在腦中想像複雜的音符，兩者似乎有異曲同工之妙。**

音軌 93

八分音符

| 唱數 | | | | | | | | |
|---|---|---|---|---|---|---|---|
| 🖐1 | & | 🖐2 | & | 🖐3 | & | 🖐4 | & |
| One | and | Two | and | Three | and | Four | and |

| 動作 | | | | | | | | |
|---|---|---|---|---|---|---|---|
| 叭 | 嗯 | 叭 | 嗯 | 嗯 | 叭 | 嗯 | 嗯 |

三連音

唱數											
🖐1	&	d	🖐2	&	d	🖐3	&	d	🖐4	&	d
One	and	Da	Two	and	Da	Three	and	Da	Four	and	Da

動作											
叭	嗯	叭	嗯	叭	嗯	叭	嗯	叭	嗯	叭	嗯

十六分音符

唱數															
🖐1	e	&	d	🖐2	e	&	d	🖐3	e	&	d	🖐4	e	&	d
One	e	and	Da	Two	e	and	Da	Three	e	and	Da	Four	e	and	Da

動作															
嗯	嗯	叭	嗯	叭	嗯	嗯	嗯	叭	嗯	嗯	叭	嗯	嗯	叭	嗯

※ 範例的拍手全是四分音符，練習時也可以換成八分音符、三連音或十六分音符來拍手喔。

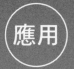

應用

學會唱數變化的 「體內節拍器」

～改變節奏～

混搭以下唱數來練習

4/4的「拍」：1、2、3、4

4/4的「拍拍」：1&、2&、3&、4&

4/4的「拍拍拍」：1&d、2&d、3&d、4&d

4/4的「拍拍拍拍」：1e&d、2e&d、3e&d、4e&d

每一小節，變換節奏！

音軌 78

基本練習
◉這是唱數隨著小節變換的模式

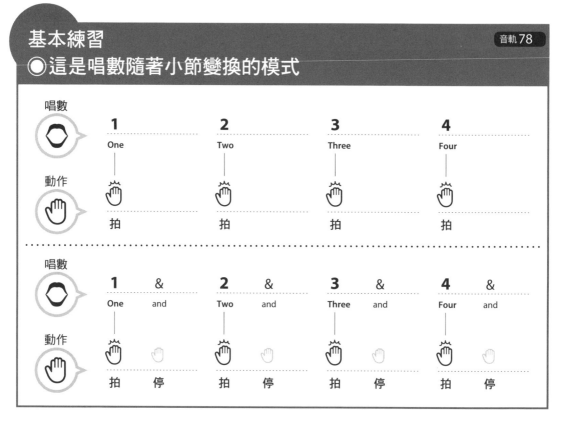

音樂不會固定都是同一種節奏。隨著曲子情境的不同，節奏也會跟著改變，因此，我們要勤練節奏變換，才能保持心中不變的基本唱數「1、2、3、4」。熟悉這道習題之後，就可以用更接近音樂的節奏來唱數了。

請先保持四分音符的拍手節奏，慢慢練習改變唱數模式，從「1、2、3、4」改成「1&、2&、3&、4&」。注意「1、2、3、4」的基本位置不可以跑掉。

每一小節，變換節奏！

太困難無法完成時，請搭配音軌的唱數，先「練習拍手」就好！

應用練習 1
◉ 這次試試看三連音的唱數變化

音軌79　time 0:00~0:15

　　這是從「1&、2&、3&、4&（八分音符）」唱數，改成「1&d、2&d、3&d、4&d（三連音）」唱數的動作練習。這種節奏變換實際上常出現在曲子中，三連音的地方容易拖拍，需要注意。敲奏的難易度跟速度有關，建議從慢速開始練，再慢慢熟悉各種不同的速度吧。

每一小節，變換節奏！

> 唱數時需留意第一小節和第二小節
> 「一拍的長度」要一致。

應用練習 2
● 練習更複雜的唱數變化

音軌79　time 0:19~

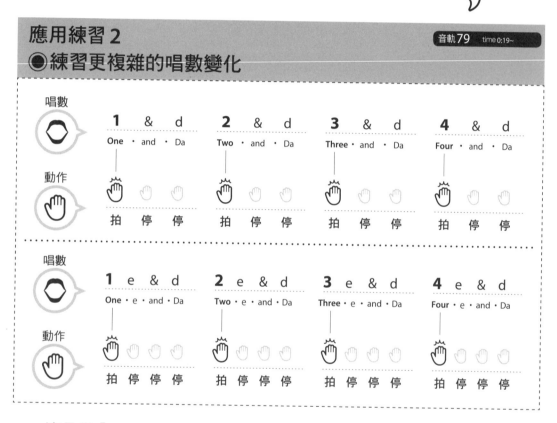

這是從「1&d、2&d、3&d、4&d（三連音）」唱數，改成「1e&d、2e&d、3e&d、4e&d（十六分音符）」唱數的動作練習。變換成十六分音符唱數的時候要果斷，不要被三連音的節奏拉走。訣竅是十六分音符的「e」要清楚發音，並且好好地感受它。

每一小節，變換節奏！

應用練習 **3**
● 從八分音符改成十六分音符的節奏變換

音軌80 time 0:00~0:15

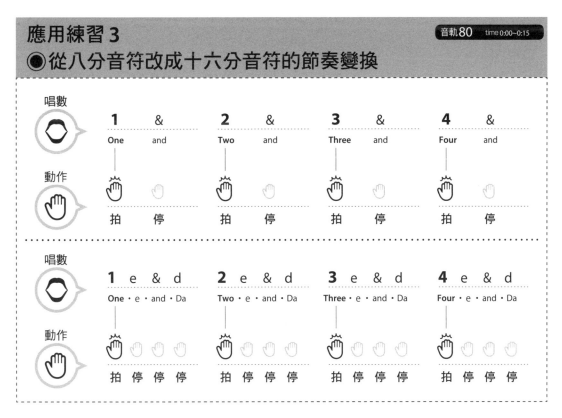

這是從「1&、2&、3&、4&（八分音符）」唱數，改成「1e&d、2e&d、
3e&d、4e&d（十六分音符）」唱數的動作練習。練習時請注意，即使節奏改變
了，「數字」和「&」的位置也要對齊，這麼做有助於穩定節奏。

每一小節，變換節奏！

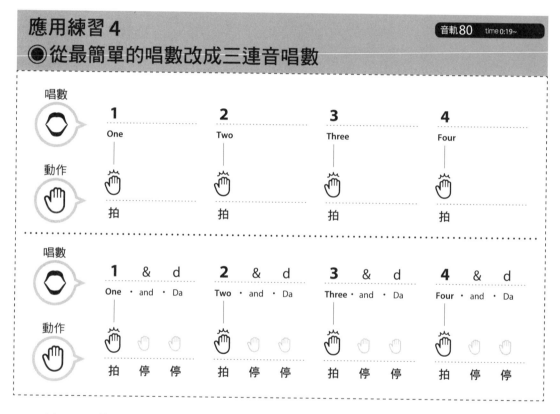

應用練習4

●從最簡單的唱數改成三連音唱數

音軌80　time 0:19~

這是從「1、2、3、4（四分音符）」唱數，改成「1&d、2&d、3&d、4&d（三連音）」唱數的動作練習。回到四分音符的唱數時，腦中請繼續保持三連音的節奏感，這麼做可以練出穩定的節奏。

連續敲擊，變換節奏！

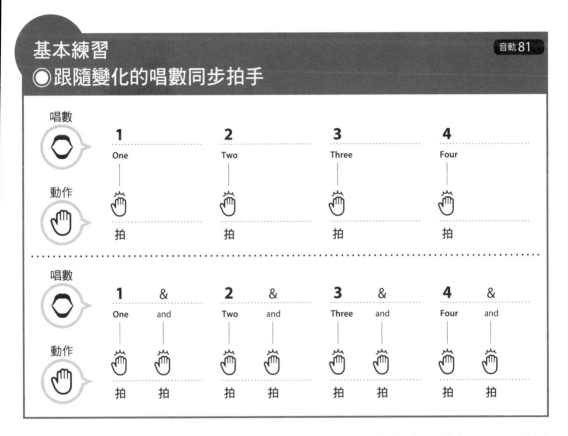

基本練習　　　　　　　　　　　　　　　　　　音軌81
◉跟隨變化的唱數同步拍手

　　接下來的節奏變換，拍手模式也會跟著變化。基本練習的部分，唱數從「1、2、3、4（四分音符）」改成「1&、2&、3&、4&（八分音符）」，拍手方式也從「拍」改成「拍拍」。很多人在進入「拍拍」時會趕拍，需要注意。訣竅是在「拍」的時候，就仔細留意著兩個音之間的間隔。

連續敲擊，變換節奏！

> 太困難無法完成時，請搭配音軌的唱數，先「練習拍手」就好！

應用練習 1

音軌82　time 0:00~0:15

●變換成「拍拍拍」時，節奏不要亂掉！

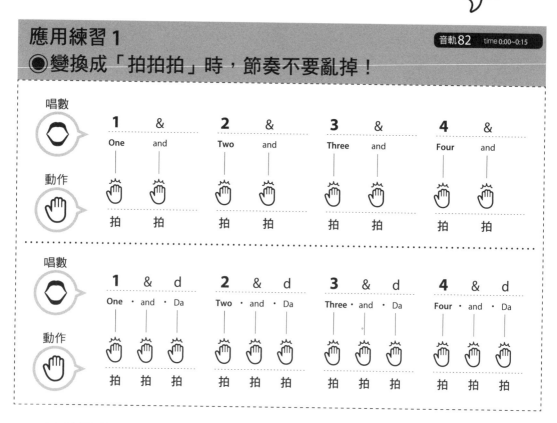

　　這是從「1&、2&、3&、4&（八分音符）」唱數，改成「1&d、2&d、3&d、4&d（三連音）」唱數，拍手也跟著改變的動作練習。變換成三連音時，唱數和拍手容易對不上，需要注意。最重要的是聆聽聲音，對準聲音拍手。要注意聲音不要被拍手的時機擾亂。

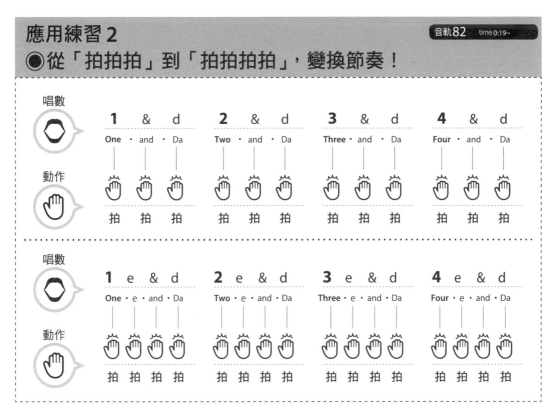

這是從「1&d、2&d、3&d、4&d（三連音）」唱數，改成「1e&d、2e&d、3e&d、4e&d（十六分音符）」唱數，拍手也跟著改變的動作練習。訣竅是變換成十六音符的瞬間，唱數和拍手都要俐落切換！練習時請特別留意十六分音符第一拍的「e」時機，之後的節奏速度是固定的。

連續敲擊，變換節奏！

唱數時需留意第一小節和第二小節
「一拍的長度」要一致。

應用練習 3

音軌83　time 0:00~0:15

●從「拍拍」到「拍拍拍拍」，變換節奏！

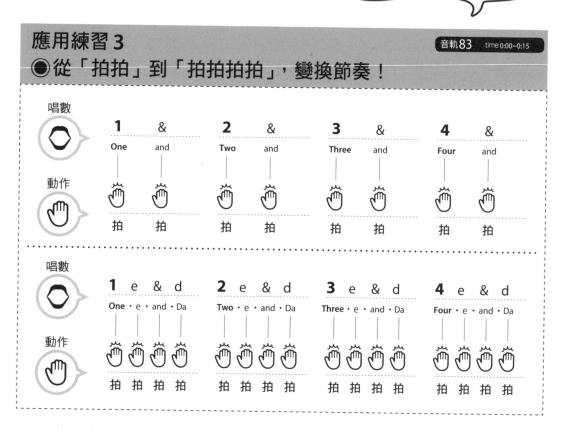

　　這是從「1&、2&、3&、4&（八分音符）」唱數，改成「1e&d、2e&d、3e&d、4e&d（十六分音符）」唱數，拍手也跟著改變的動作練習。請先從慢速開始練習準度吧。等熟悉以後，加快速度時，拍手的速度可能會追不上十六分音符，這時不妨改成雙手交替拍打大腿的方式來練習吧。

應用練習4
◉從「拍」到「拍拍拍」，變換節奏！

音軌83　time 0:19~

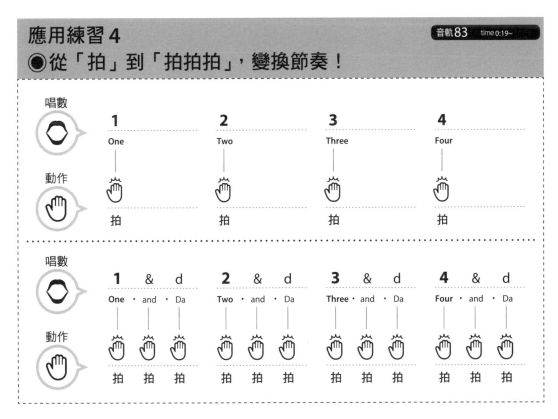

這是從「1、2、3、4（四分音符）」唱數，改成「1&d、2&d、3&d、4&d（三連音）」唱數，拍手也跟著改變的動作練習。練到速度比較快的時候，三連音的部分試試看雙手交替拍吧。如果是從右手開始，第二拍與第四拍的三連音會從左手開始（第一拍與第三拍則反過來），需要習慣。如果有慣用的順序，就用自己習慣的方式來拍吧。

加入反拍，變換節奏！

基本練習
◉確實留意「2」、「4」唱數

音軌84

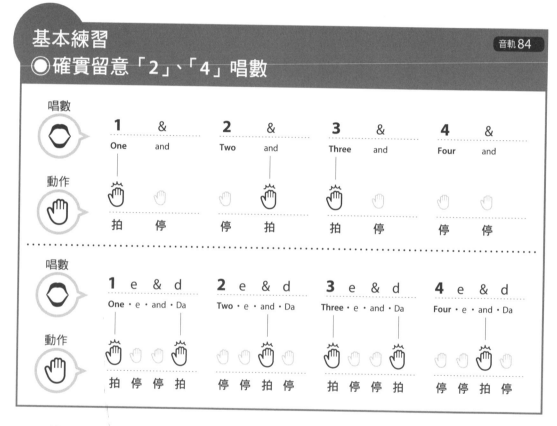

第三階段的節奏變換除了改變唱數，還在拍手的樂句上加入「（停）拍」，是更加實用的節奏練習。

基本練習由「1&、2&、3&、4&（八分音符）唱數」的節奏，變換成「1e&d、2e&d、3e&d、4e&d（十六分音符）唱數」，並在當中加入各種前面練習過的拍手模式。這是一般樂曲中會固定出現的節奏變化。確實唱出不用拍手的「2」、「4」唱數，藉以感受節奏的位置，是掌握正確節奏的訣竅。

加入反拍，變換節奏！

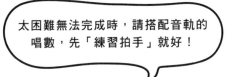

太困難無法完成時，請搭配音軌的
唱數，先「練習拍手」就好！

應用練習 1
音軌85　time 0:00~0:16

● 流暢地變換至第二小節的兩拍三連音！

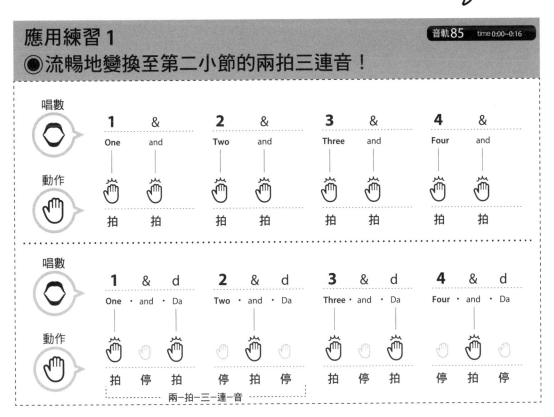

這是從「1&、2&、3&、4&」唱數改成「1&d、2&d、3&d、4&d」唱數，並在第二小節每間隔一個音敲奏三連音（兩拍三連音）的節奏變換動作練習。這種節奏常常出現在曲子中，但是，想要正確、充滿自信地掌握節奏卻相當不容易，尤其是兩拍三連音的地方容易拖拍，需要注意。

加入反拍，變換節奏！

唱數時需留意
「一拍的長度」要一致。

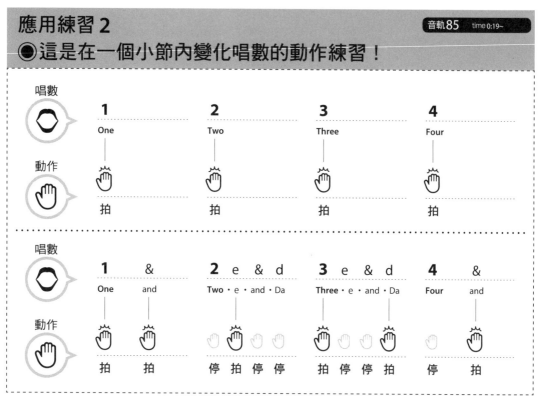

這是從「1、2、3、4」的唱數開始，並在第二小節混入「1&（八分音符）」或「2e&d（十六分音符）」唱數的動作練習。利用這道習題，熟悉以音符流動為基準的唱數，這樣一來，會更好融入實際的音樂樂句或搭配動作的唱數，也能更加自然如流地搭配節奏。

應用練習3
●充滿拉丁音樂風味的變換節奏，之一！

音軌86　time 0:00~0:16

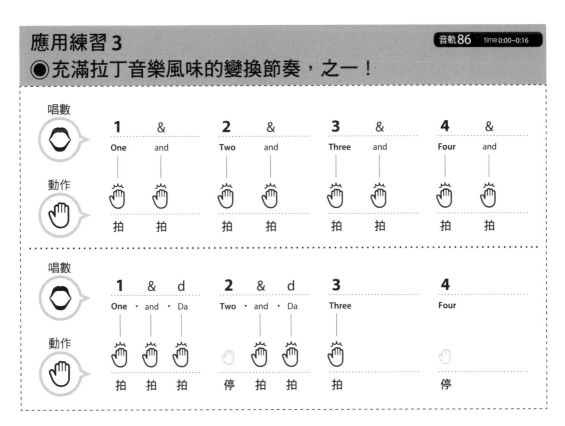

這是從「1&、2&、3&、4&」的唱數開始，並在第二小節混入「1&d（三連音）」或「3、4（四分音符）」唱數的動作練習。三連音的部分是拉丁音樂常用來收尾的節奏，因此要盡可能俐落表現。實際上常用在比較隆重的時機，瞭解它的正確時機來練習是最好的。

169

加入反拍，變換節奏！

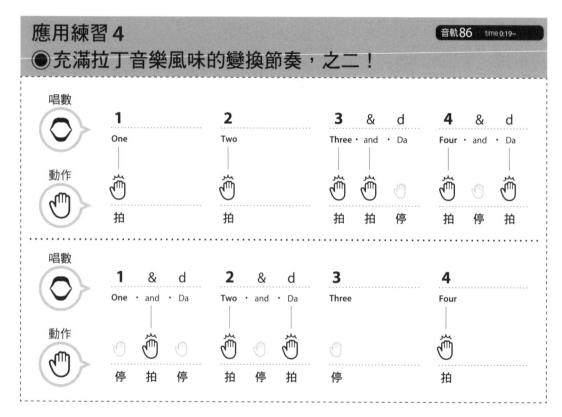

這是交錯混搭「1、2、3、4（四分音符）」與「1&d、2&d、3&d、4&d（三連音）」唱數，一邊拍手的動作練習，也是拉丁音樂中常聽到的節奏模式。練習時請留意，從第一小節第三拍的「&」開始，之後都是間隔一個音才拍手（拍手與休止交替），如此一來，有助於穩定節奏。用心感受第二小節的「3」、「4」唱數，就能掌握舒適的節奏流動。

※ 請反覆練習本頁的模式。

綜合練習⑳

這是模擬日本童謠〈富士山〉所編成的動作練習。請想像著「頭頂的～」的節奏來練習。
要好好區分四分音符與八分音符的唱數。

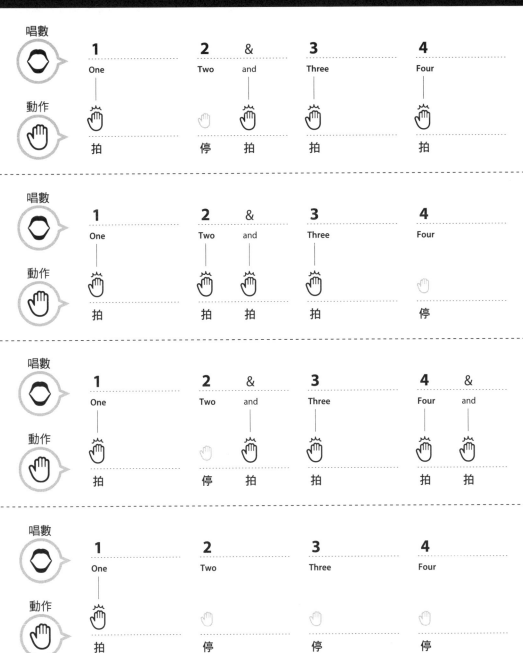

綜合練習㉑

音軌88

這是模擬美國女歌手謝麗爾·林恩（Cheryl Lynn）的〈Got to Be Real〉的節奏所編成的動作練習。前半段是前奏，後半段是基本節奏。也可以反覆練習後半段的兩小節。

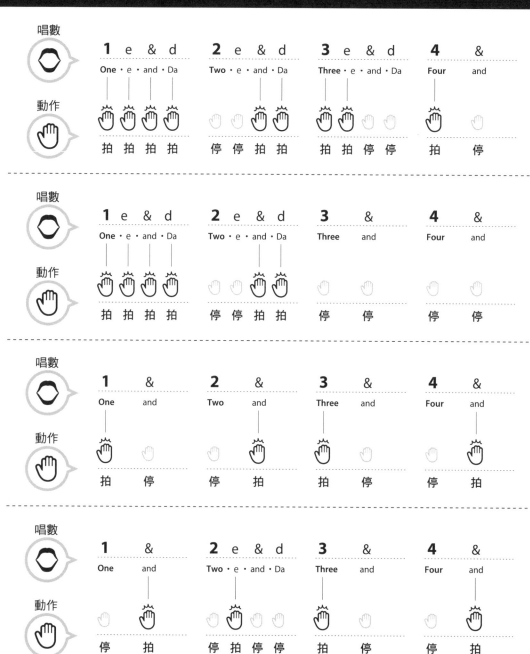

綜合練習㉒

音軌89

這是模擬澤田研二的暢銷金曲〈從心所欲〉的節奏所編成的動作練習。
是穿插十六分音符與八分音符的高難度節奏，請盡量從慢速開始，穩紮穩打地練習。

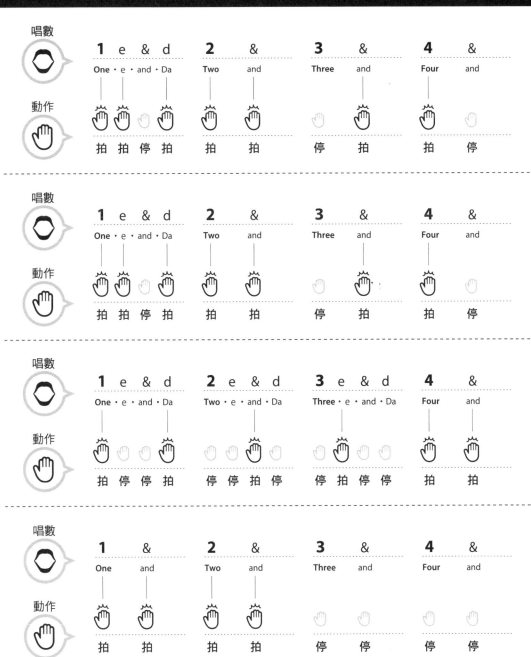

綜合練習㉓

音軌90

這是融合從八分音符（第一小節）改成兩拍三連音（第二小節）樂句的動作練習。
是模擬美國一九八〇年代搖滾樂團「托托樂團」的〈Afraid of Love〉中的節奏而成的。

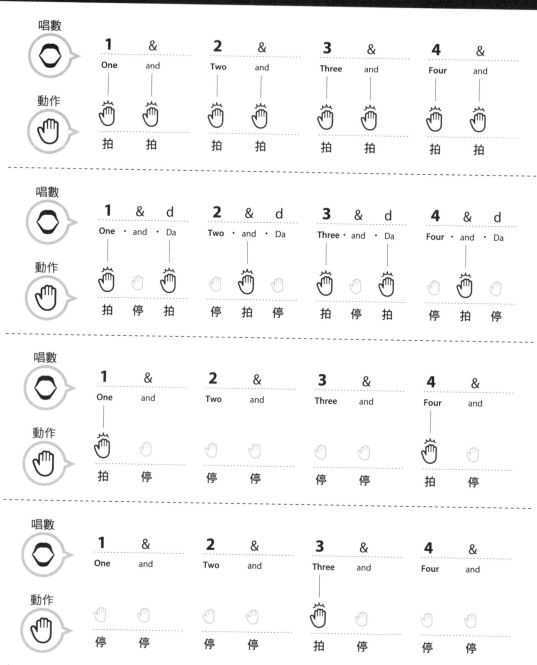

結語

　　大家的「體內節拍器」訓練還順利嗎？書中有些習題比較難，如果感到吃力，**請從簡單的組合或單純的習題開始反覆練習吧**！第一步是要習慣**動作練習**。只要能將「1&、2&、3&、4&」和「1&d、2&d、3&d、4&d」的動作練習練得滾瓜爛熟，節奏感也會大幅提升喔。

　　此外，本書介紹的唱數和節奏，幾乎都是流行樂的組成代表，類似某種共通語言。實際上還有更多書中沒提到的節奏存在於樂曲當中，但本書所教的唱數基礎，會幫助你更快進入狀況。

　　想要確實養成體內節拍器，**必須日積月累地練習**，就像健身或照顧植物一樣，不能怠惰。筆者現在仍會找時間一邊唱數一邊練樂器，牢記拍子與小節。不用受到時間與地點的限制，走路的時候或是睡前躺在床上的時候，都可以**在腦中想像書中的習題，達到練習的效果**。

　　培養節奏感需要耐心，請用長遠的目光扎實練習，期待自己成長，這樣我就很滿意了。

　　誠摯地感謝你！

<div align="right">長野祐亮</div>

1 2 3 4 跟上大家的節奏

手腦並用強化「體內節拍器」，打鼓、唱歌、跳舞、演奏更有感染力

作者	長野祐亮
朗讀	林君憶、蓮見香織
插畫	ミホマナ
譯者	韓宛庭
主編	劉偉嘉
校對	魏秋綢
排版	謝宜欣
音軌編輯	胡笛音樂工作室
封面	萬勝安
社長	郭重興
發行人兼出版總監	曾大福
出版	真文化／遠足文化事業股份有限公司
發行	遠足文化事業股份有限公司
地址	231 新北市新店區民權路 108 之 2 號 9 樓
電話	02-22181417
傳真	02-22181009
Email	service@bookrep.com.tw
郵撥帳號	19504465 遠足文化事業股份有限公司
客服專線	0800221029
法律顧問	華陽國際專利商標事務所　蘇文生律師
印刷	成陽印刷股份有限公司
初版	2019 年 10 月
定價	320 元
ISBN	978-986-97211-8-9

歡迎團體訂購，另有優惠，請洽業務部 (02)22181-1417 分機 1124、1135

國家圖書館出版品預行編目 (CIP) 資料

1 2 3 4 跟上大家的節奏：手腦並用強化「體內節拍器」，打鼓、唱歌、跳舞、演奏更有
　感染力／長野祐亮作；韓宛庭譯. -- 初版. -- 新北市：真文化，
　遠足文化出版：遠足文化發行, 2019.10
　　面；公分 --（認真創作；1）
　譯自：歌、楽器、ダンスが上達！リズム感が良くなる「体内メトロノーム」トレーニング
　ISBN 978-986-97211-8-9（平裝）
1. 音樂教學法 2. 節奏 3. 律動
910.3 108011580